XL Curves

Ianny Lee

Copyright © 2013 Ianny Lee

All rights reserved.

ISBN: 1490468501
ISBN-13: 978-1490468501

To my beautiful wife. I want to let her know how beautiful you are
and how lucky I am to have found you.
I also dedicate this book to all the BBWs. I hope this shows the
beauty
of curves. That just because you're big,
you're still beautiful.
I really hope you take this to heart.

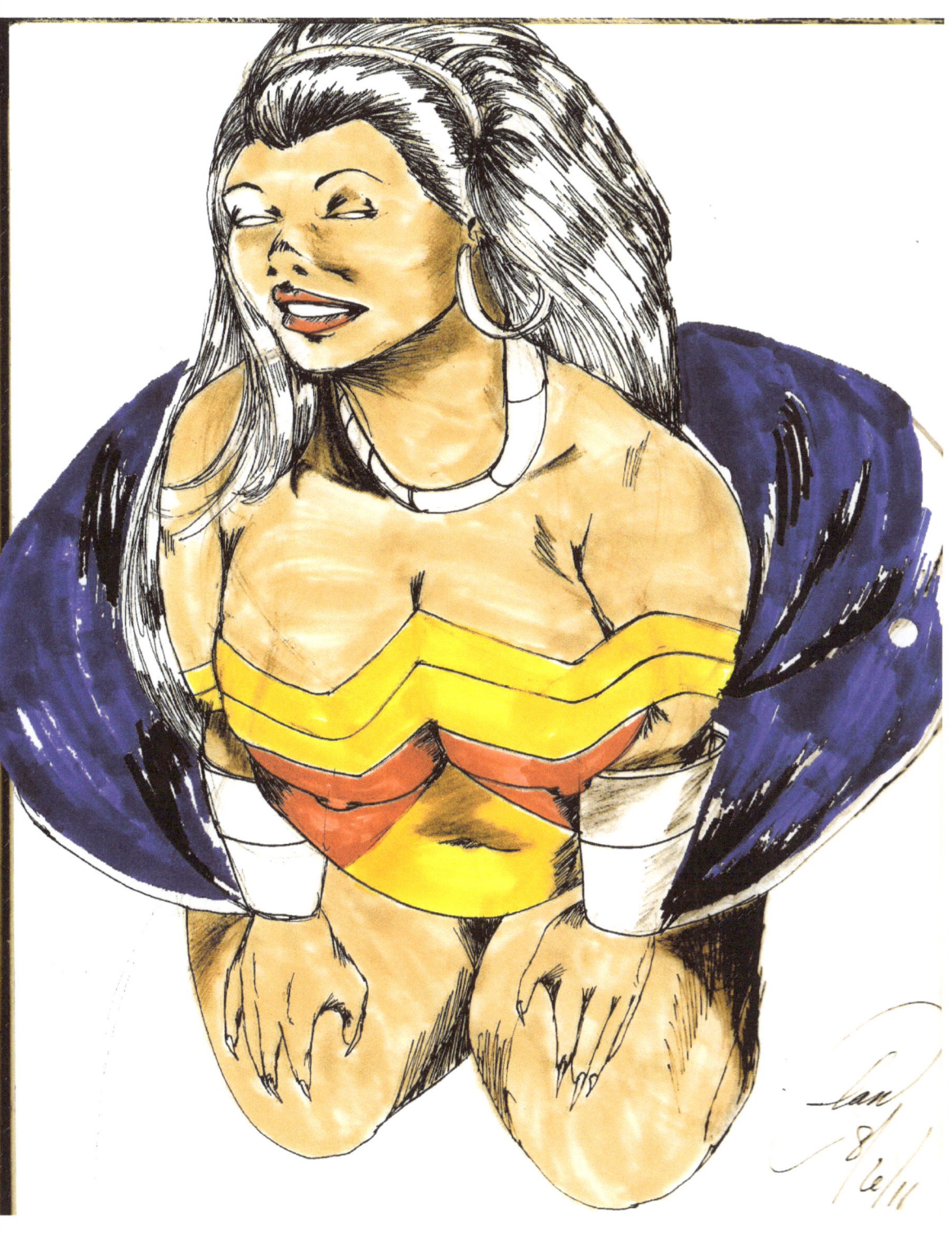

Chapter 1: A Little Cosplay

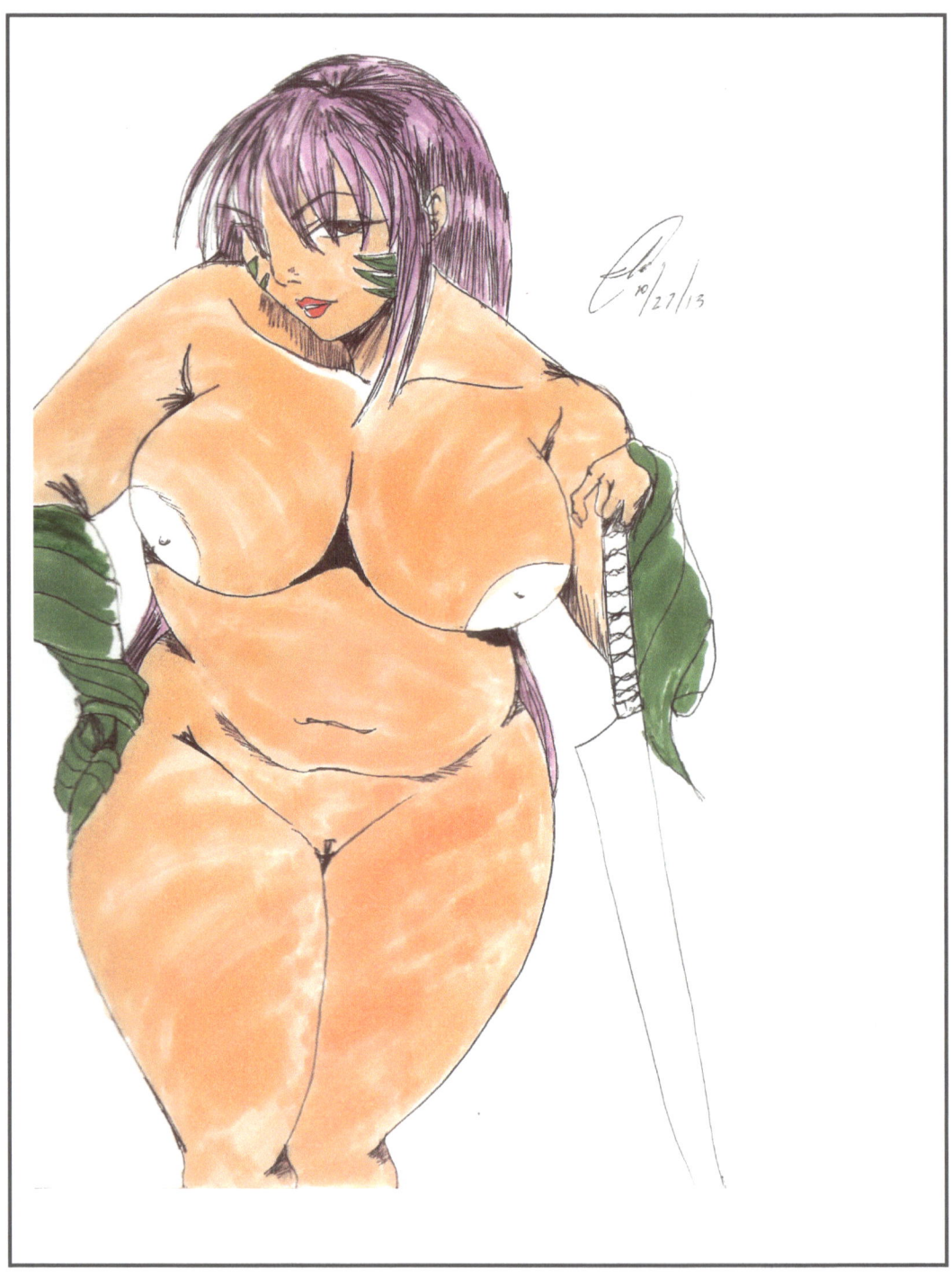

Lanny Lee

XL Curves 6

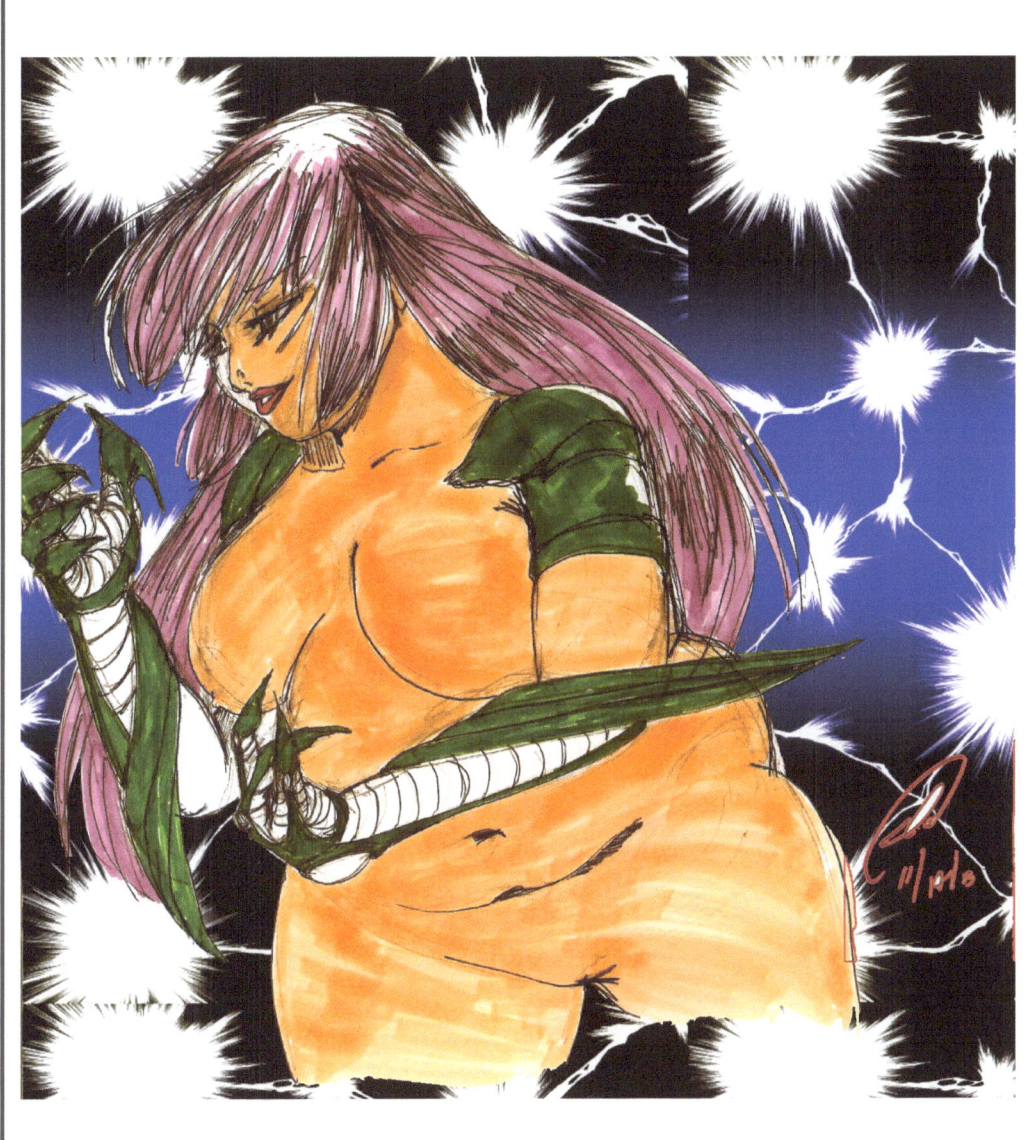

lanny Lee

XL Curves 7

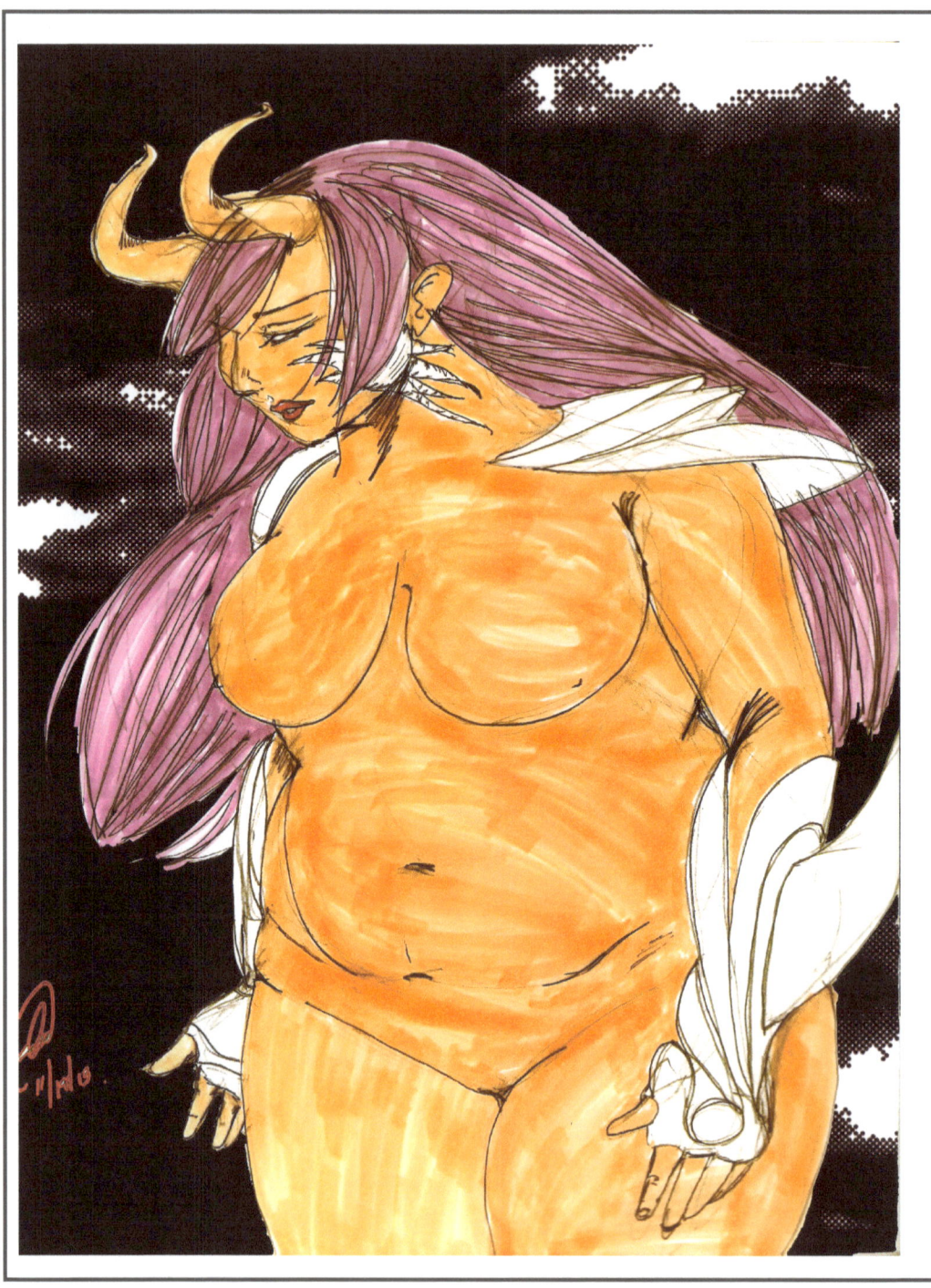

Ianny Lee

XL Curves 8

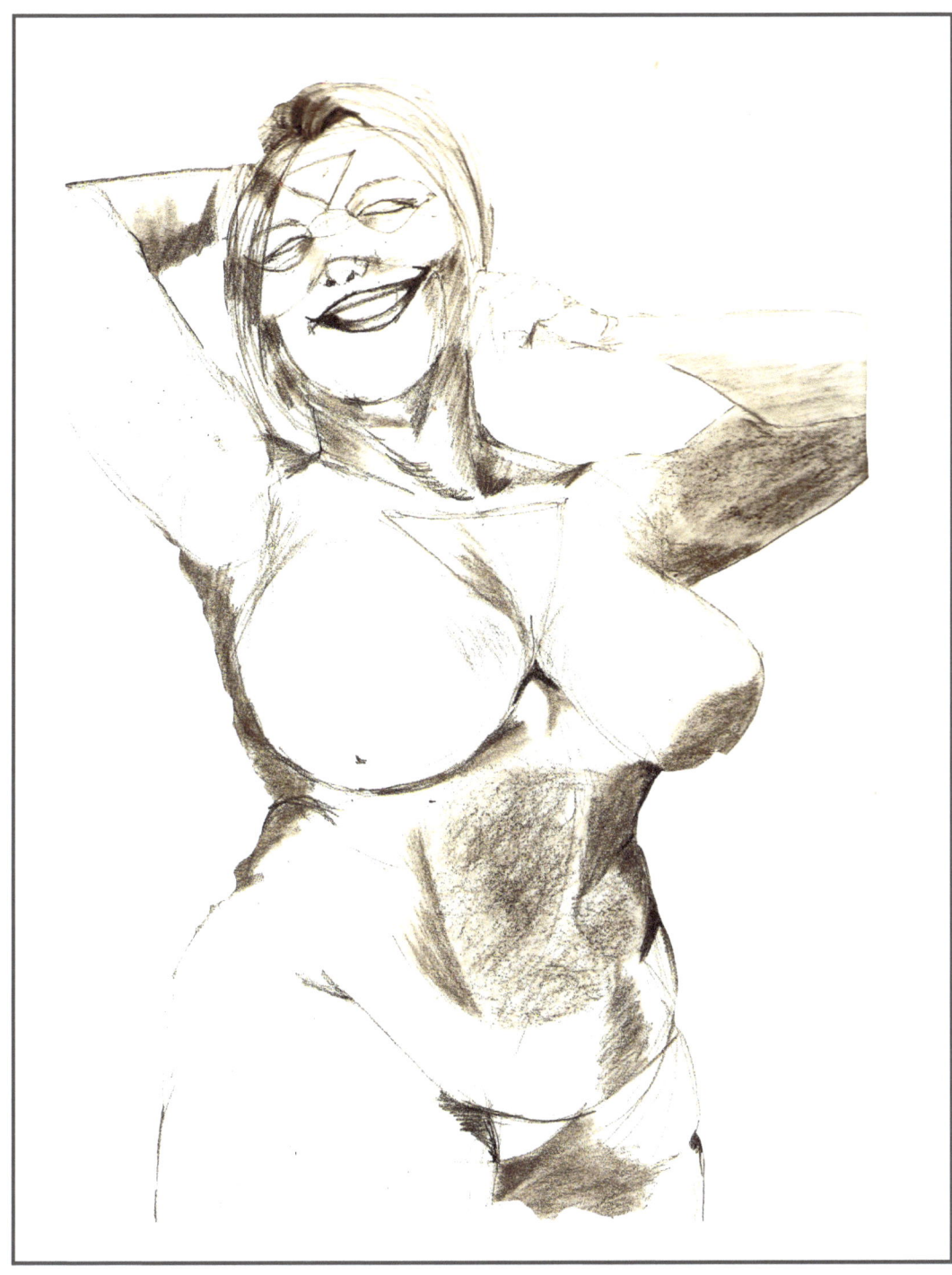

lanny Lee

XL Curves 9

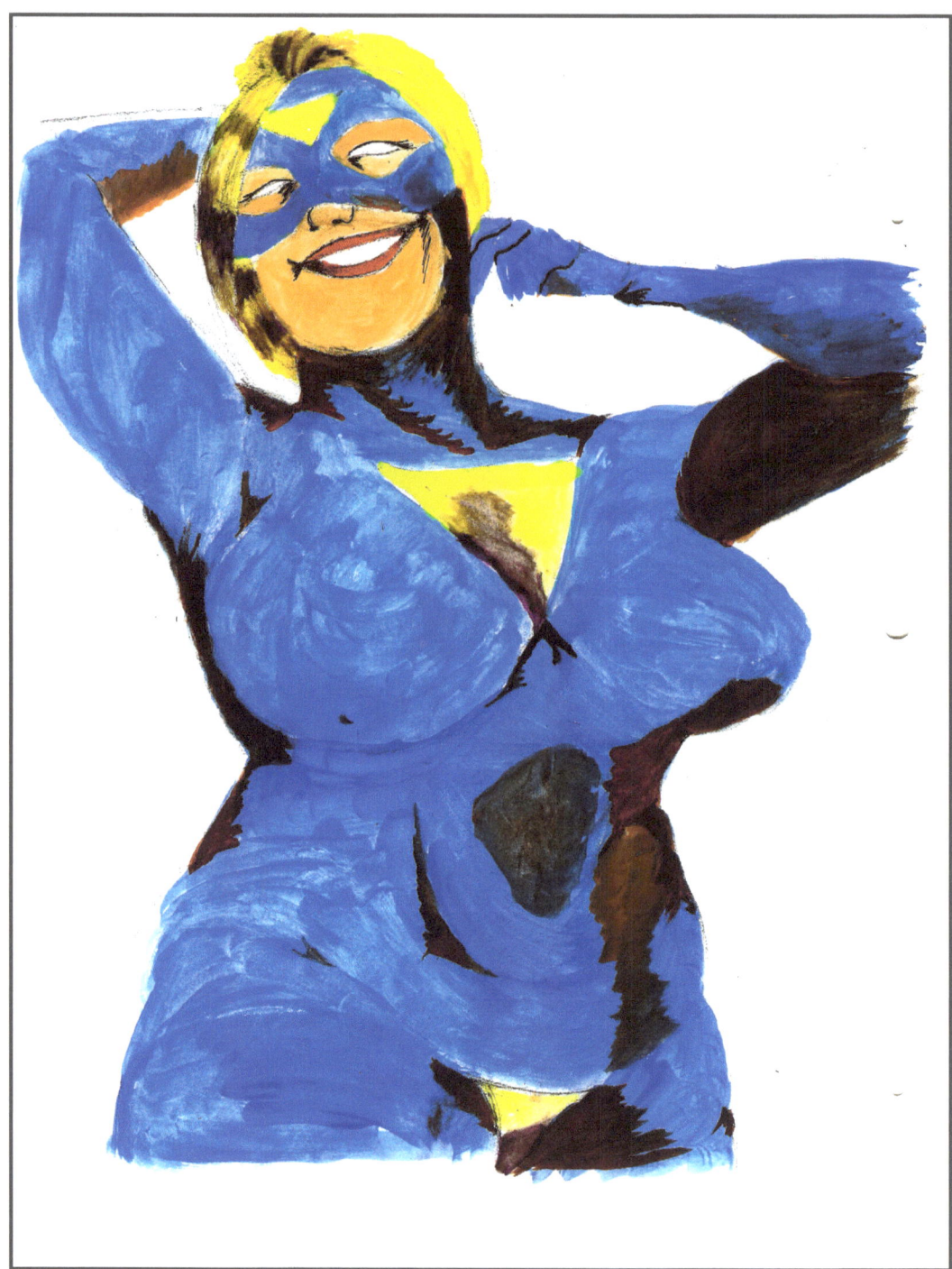

lanny Lee

XL Curves 10

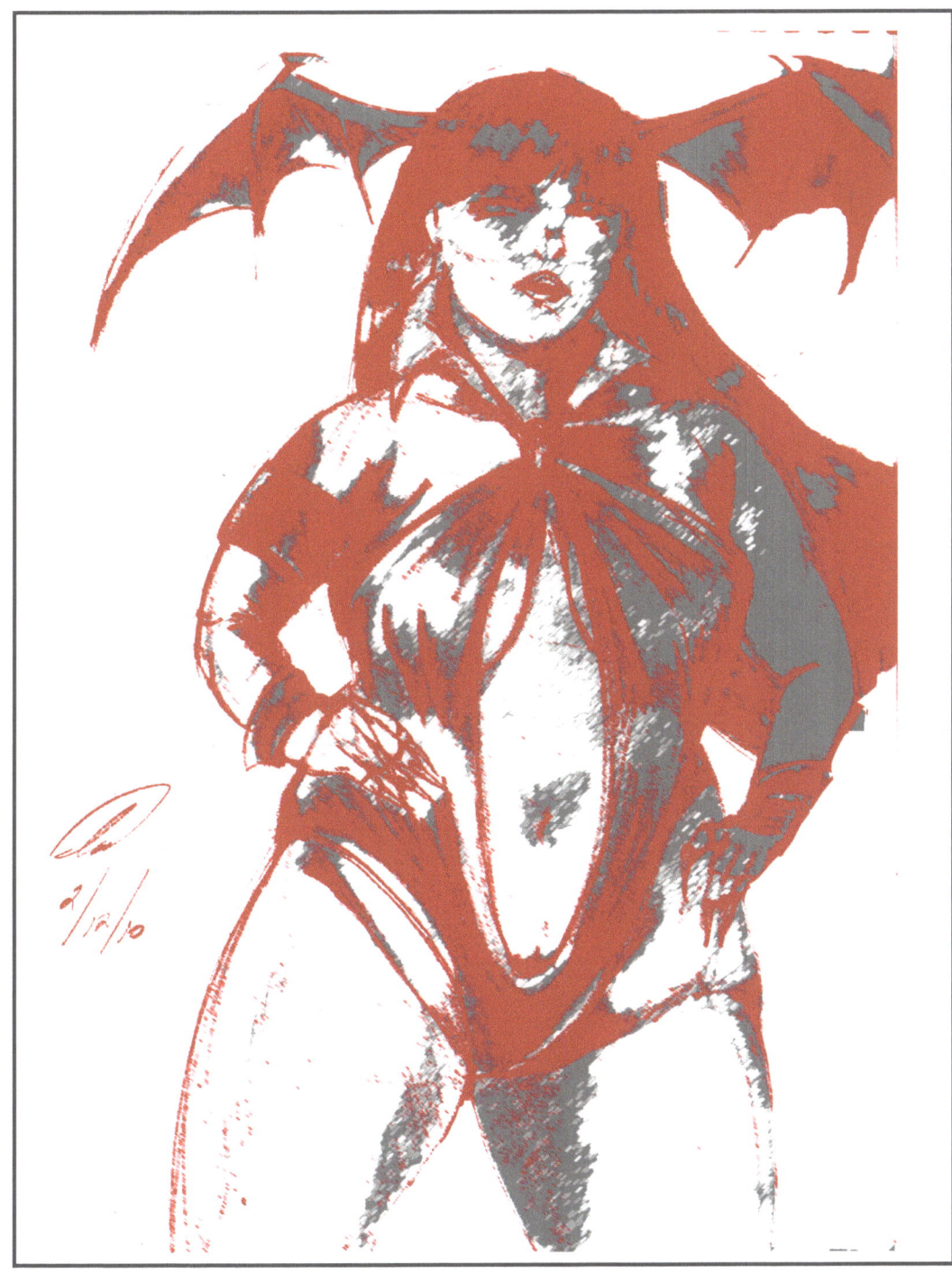

lanny lee

XL Curves 11

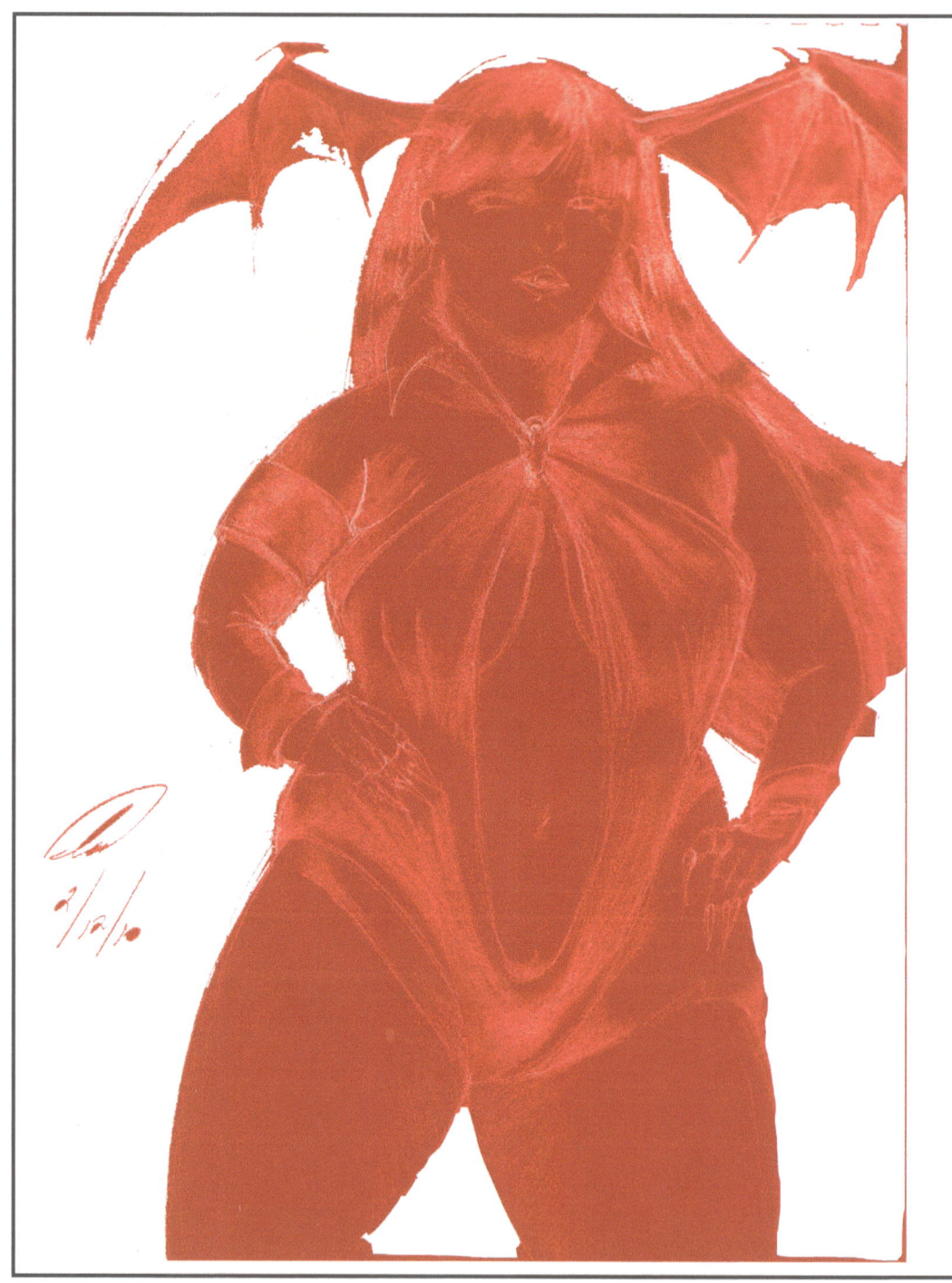

Lanny Lee

XL Curves 12

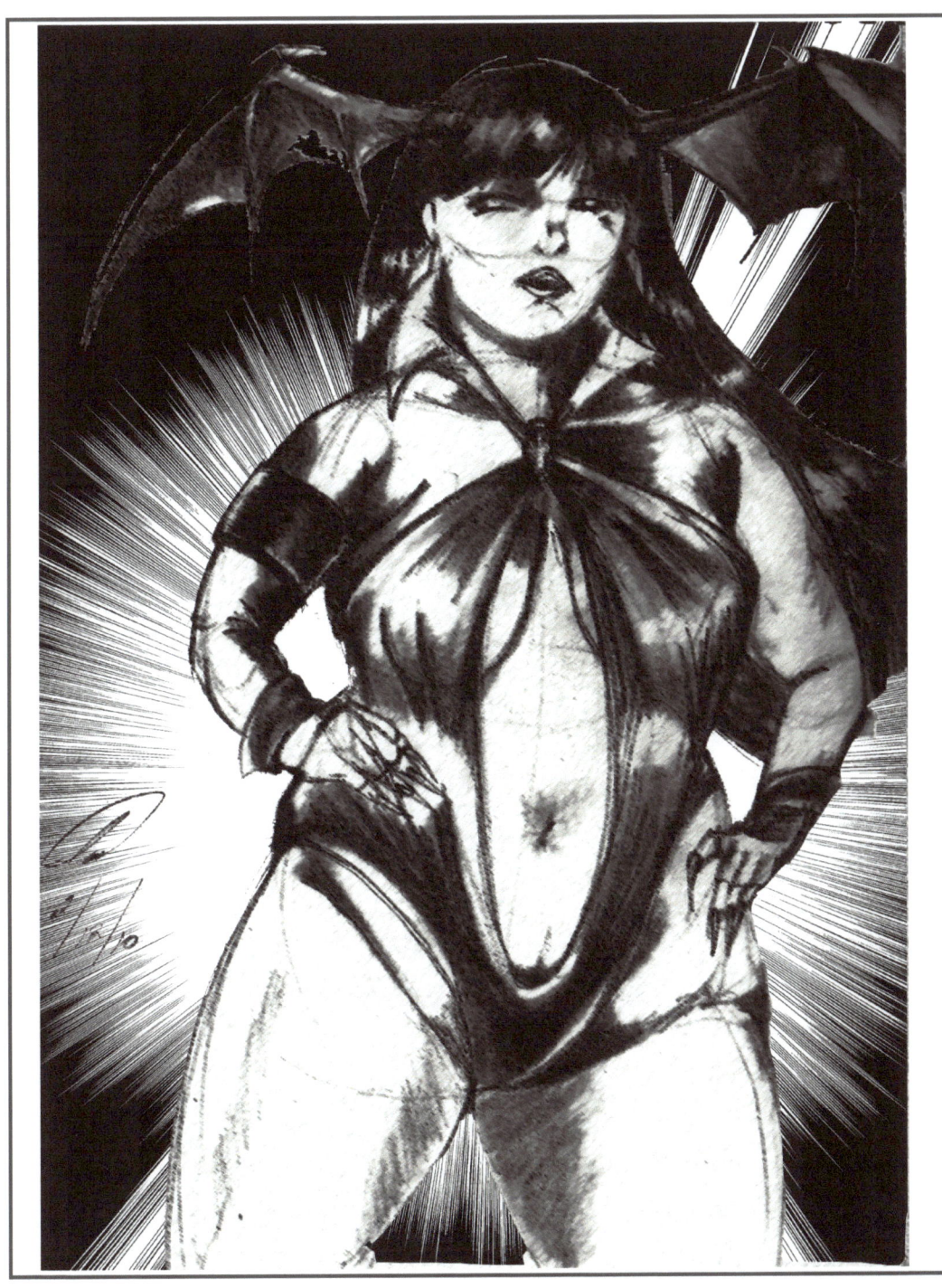

lanny Lee

XL Curves 13

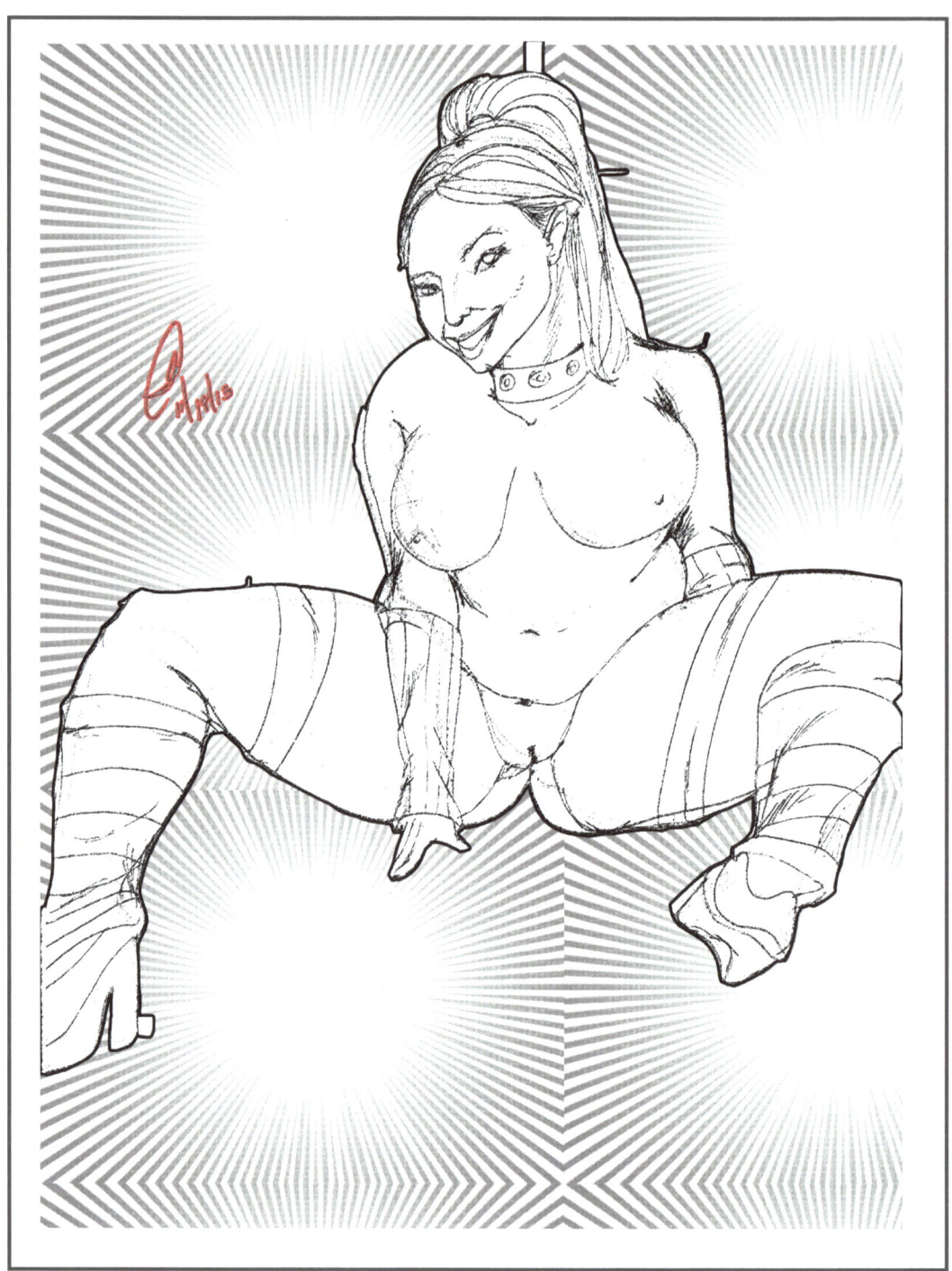

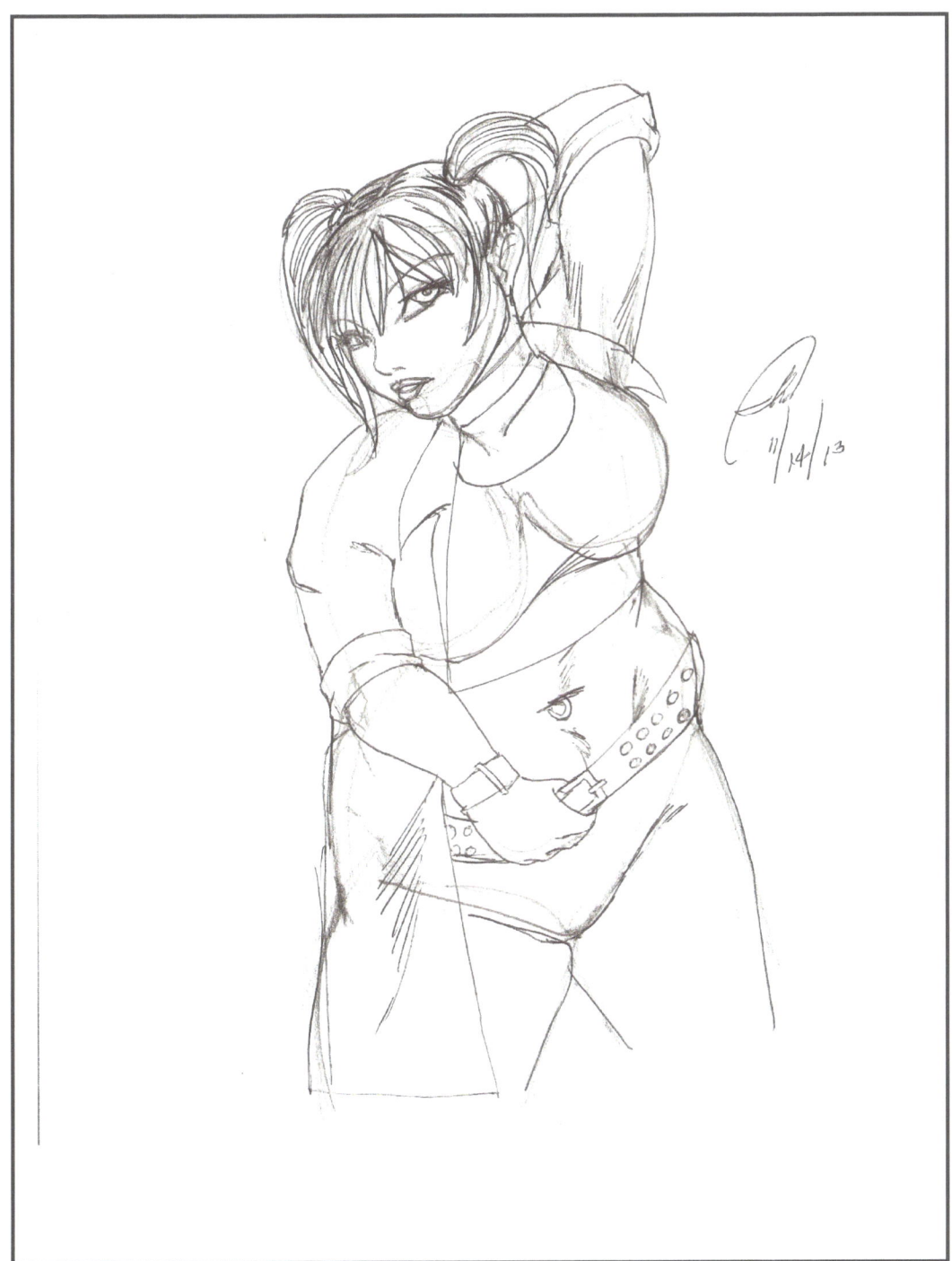

Ianny Lee

XL Curves 15

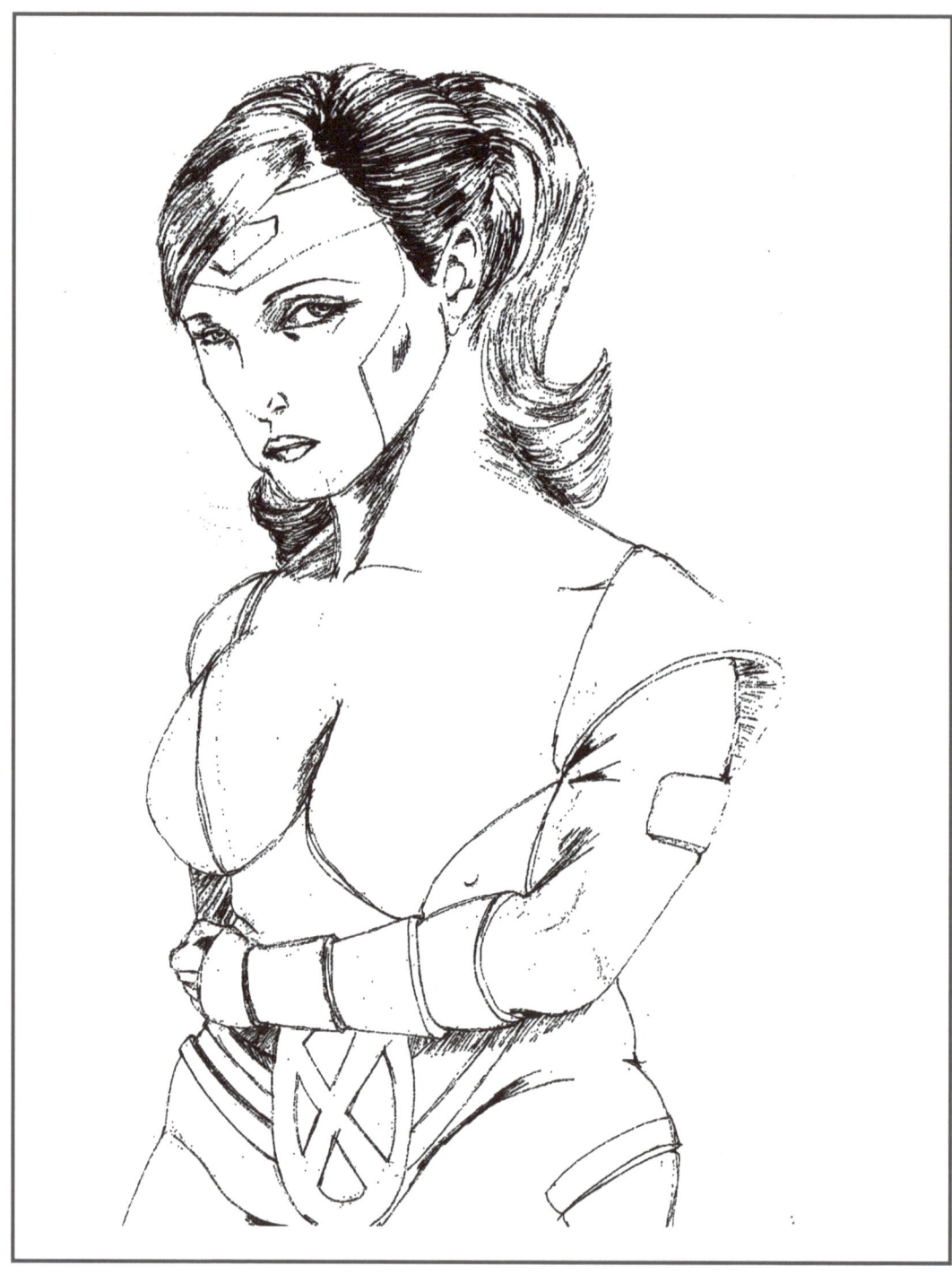

lanny Lee

XL Curves 16

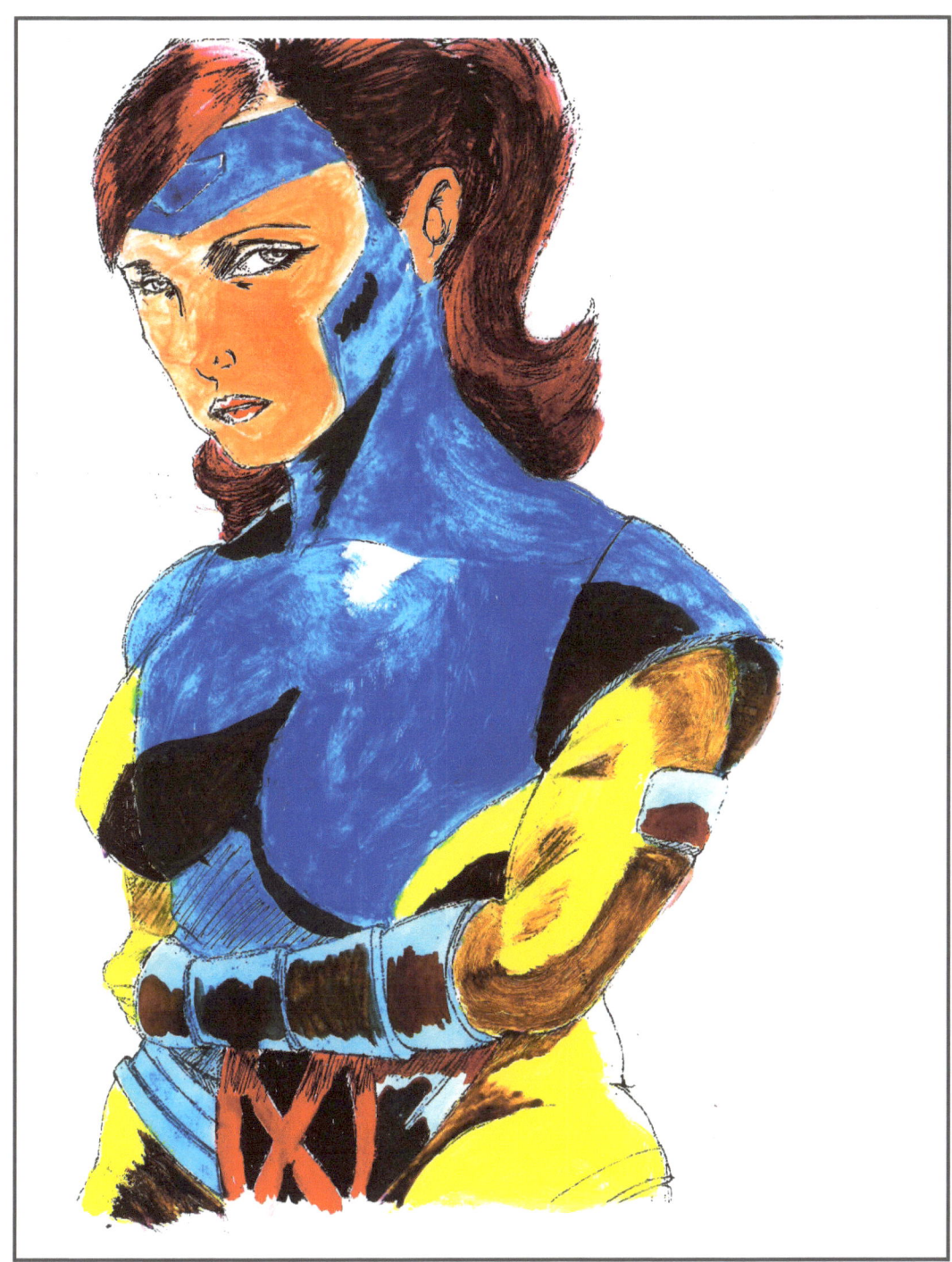

lanny Lee

XL Curves 17

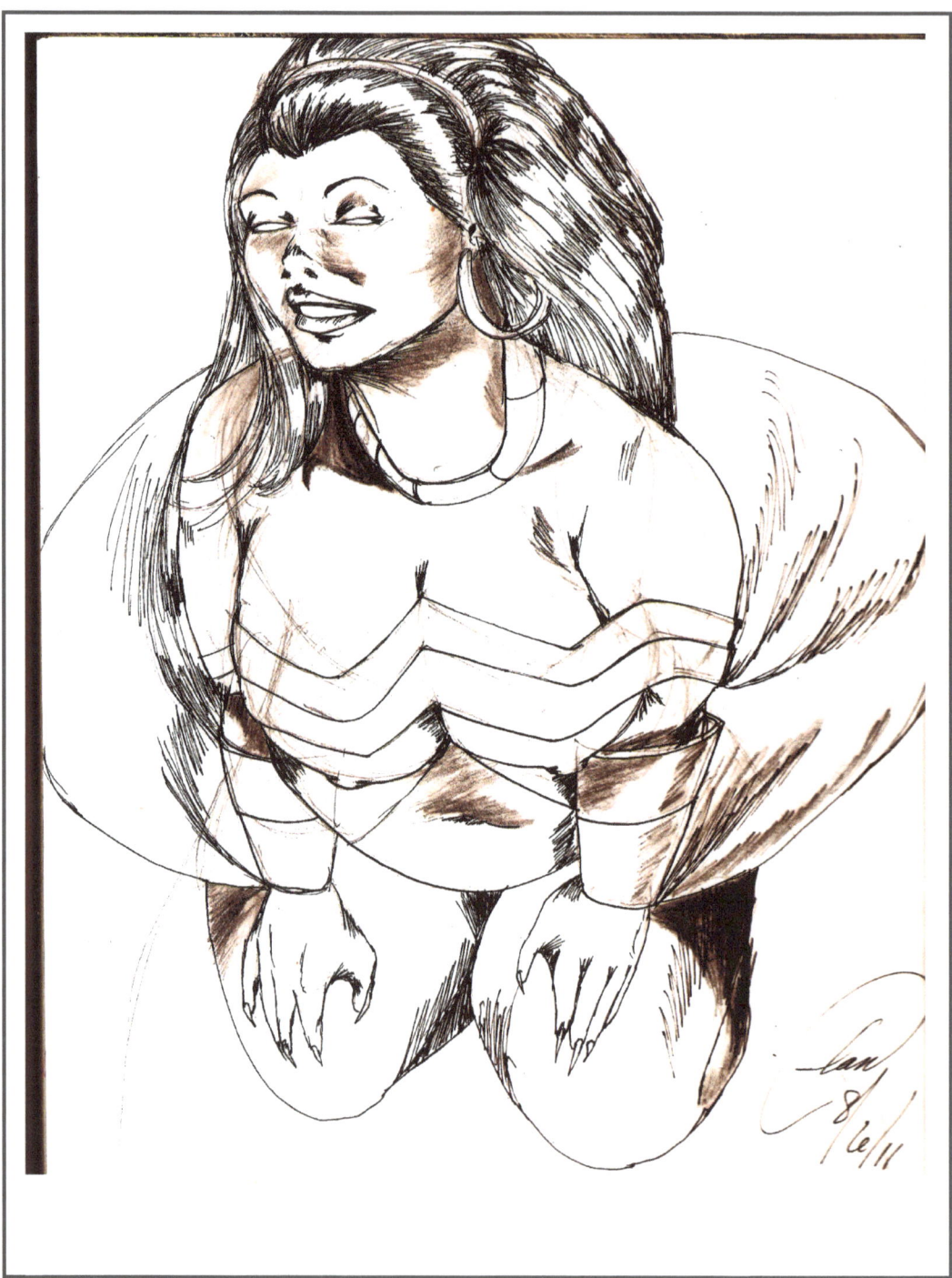

lanny Lee

XL Curves 18

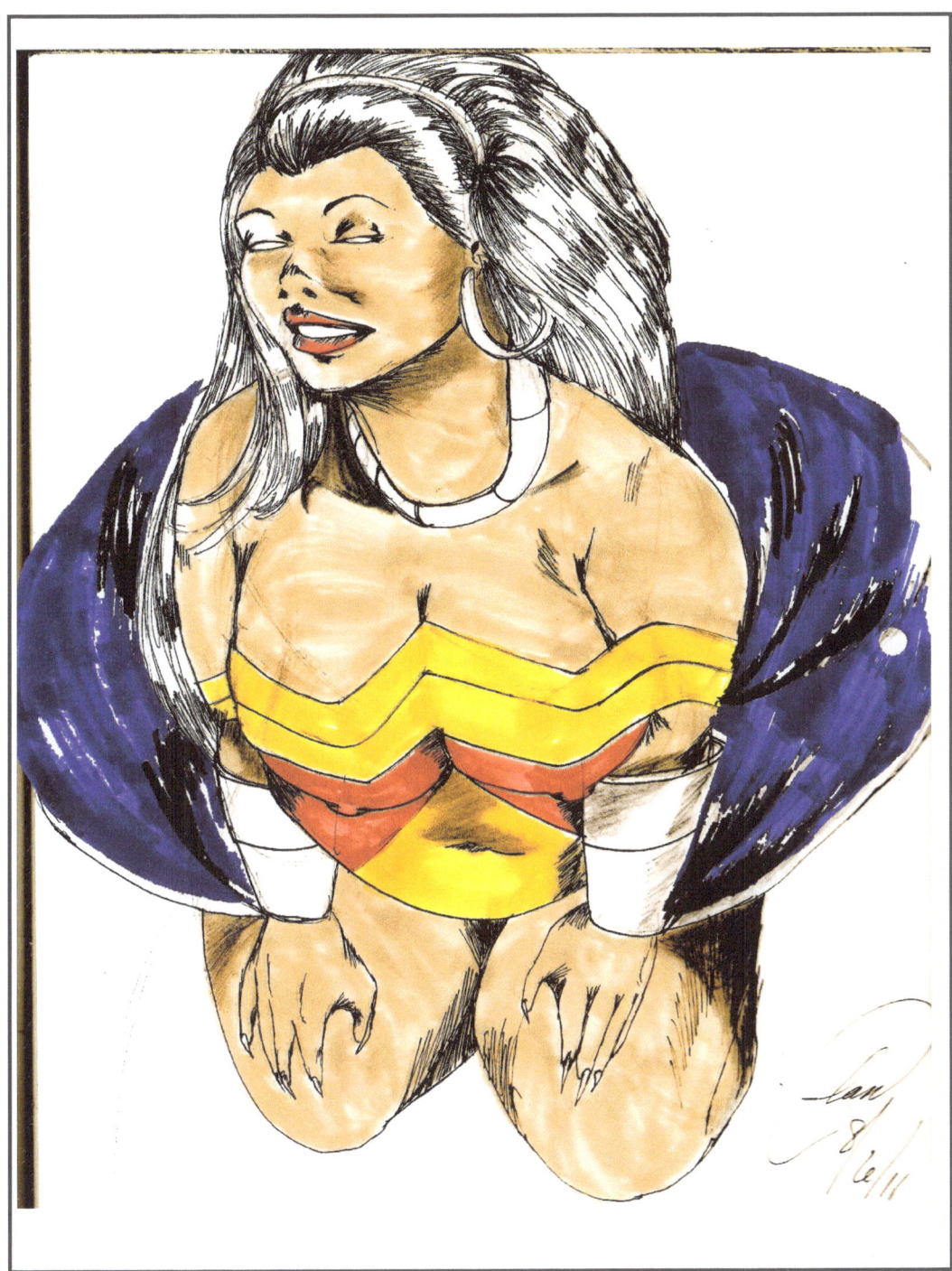

lanny lee

XL Curves 19

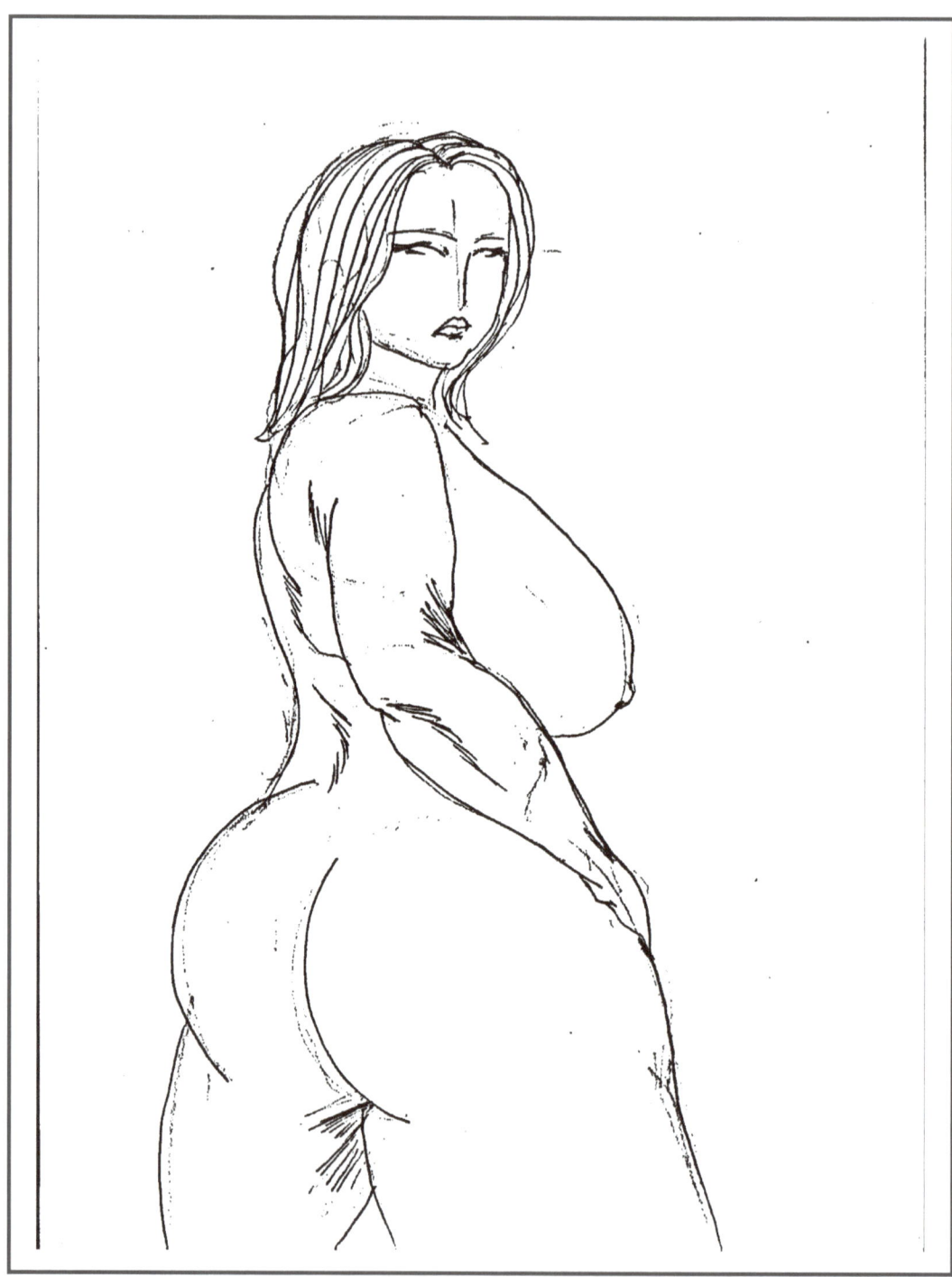

lanny Lee

XL Curves 20

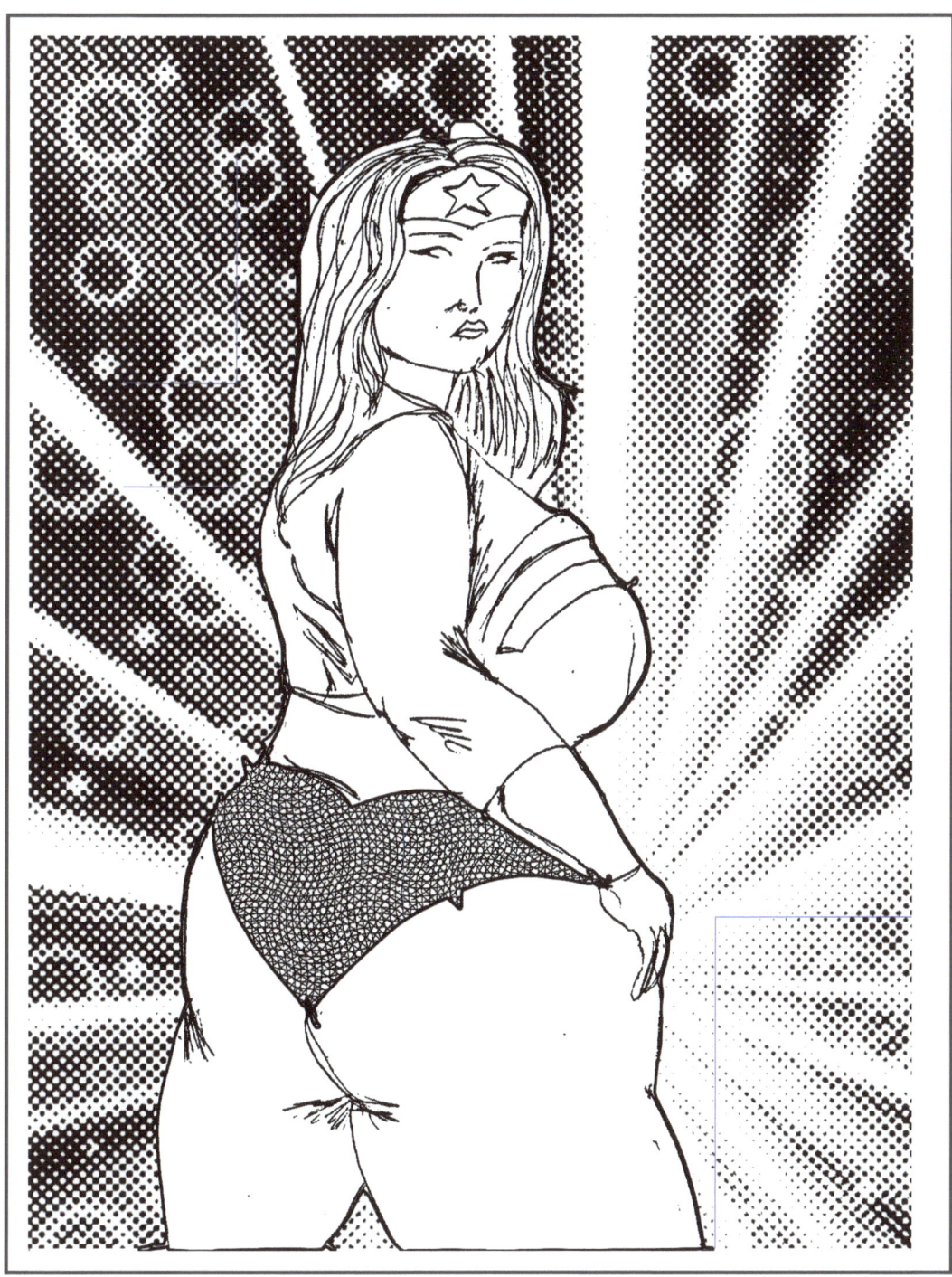

Lanny Lee

XL Curves 21

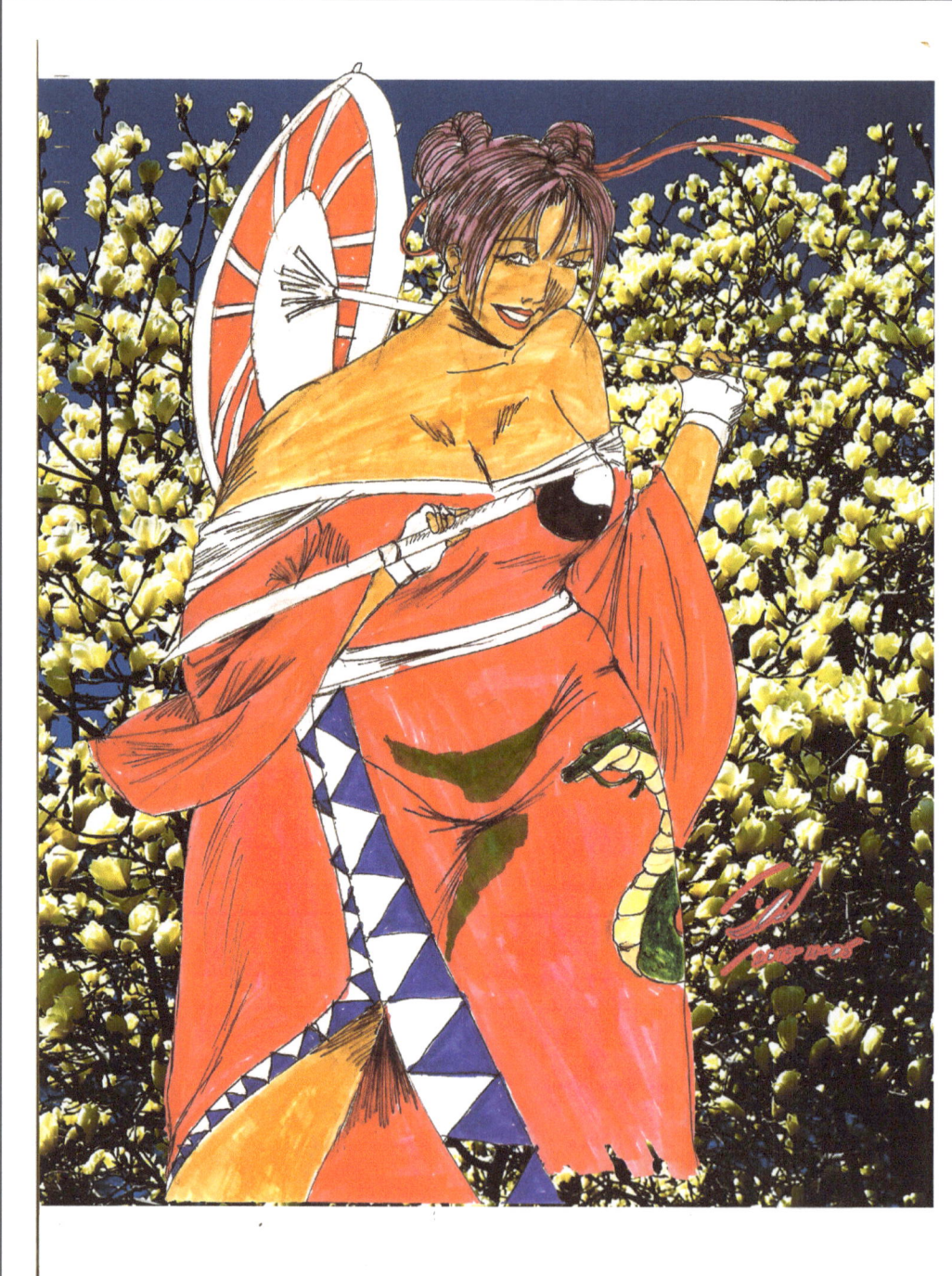

Ianny Lee

XL Curves 22

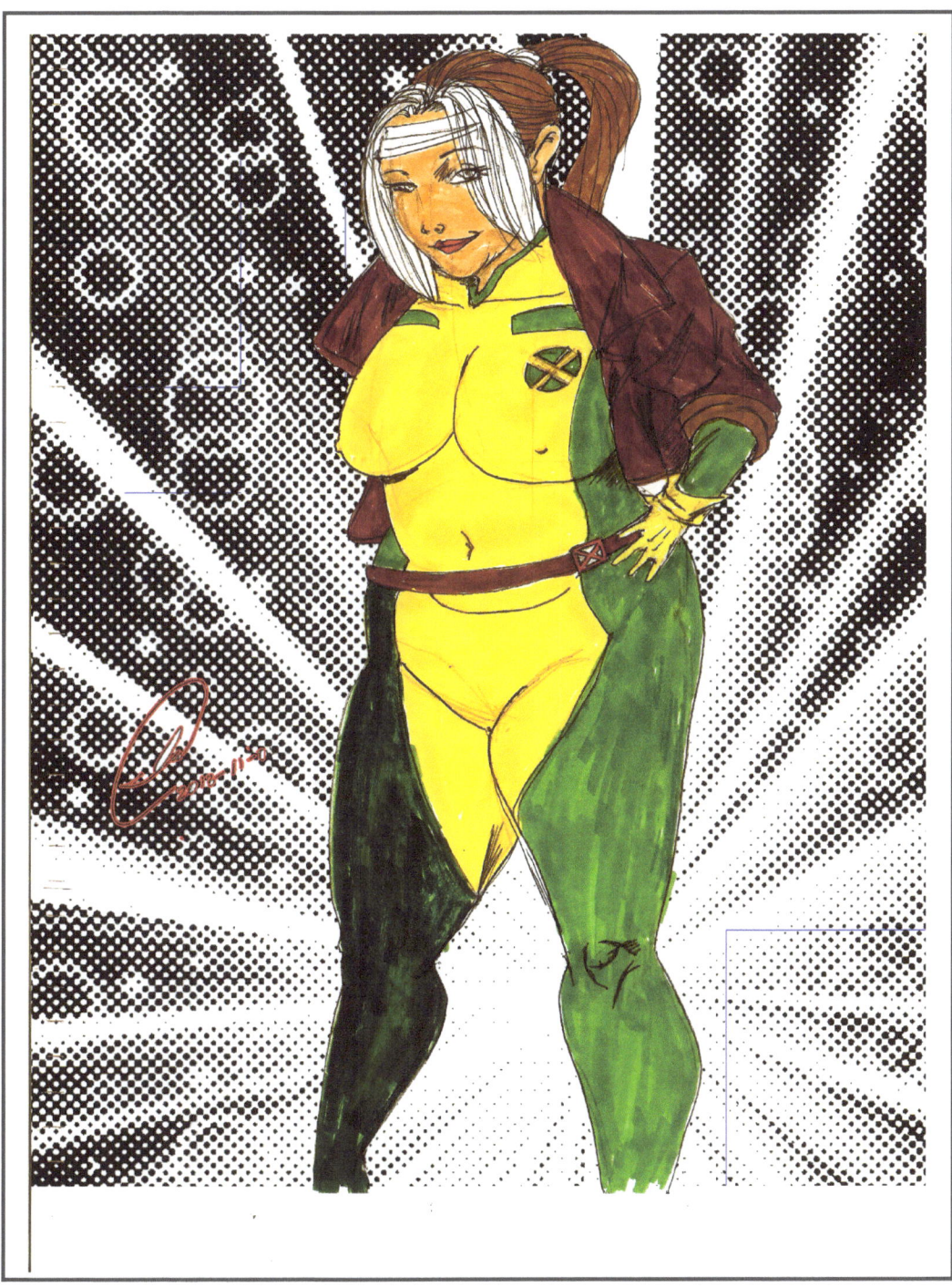

Ianny Lee

XL Curves 23

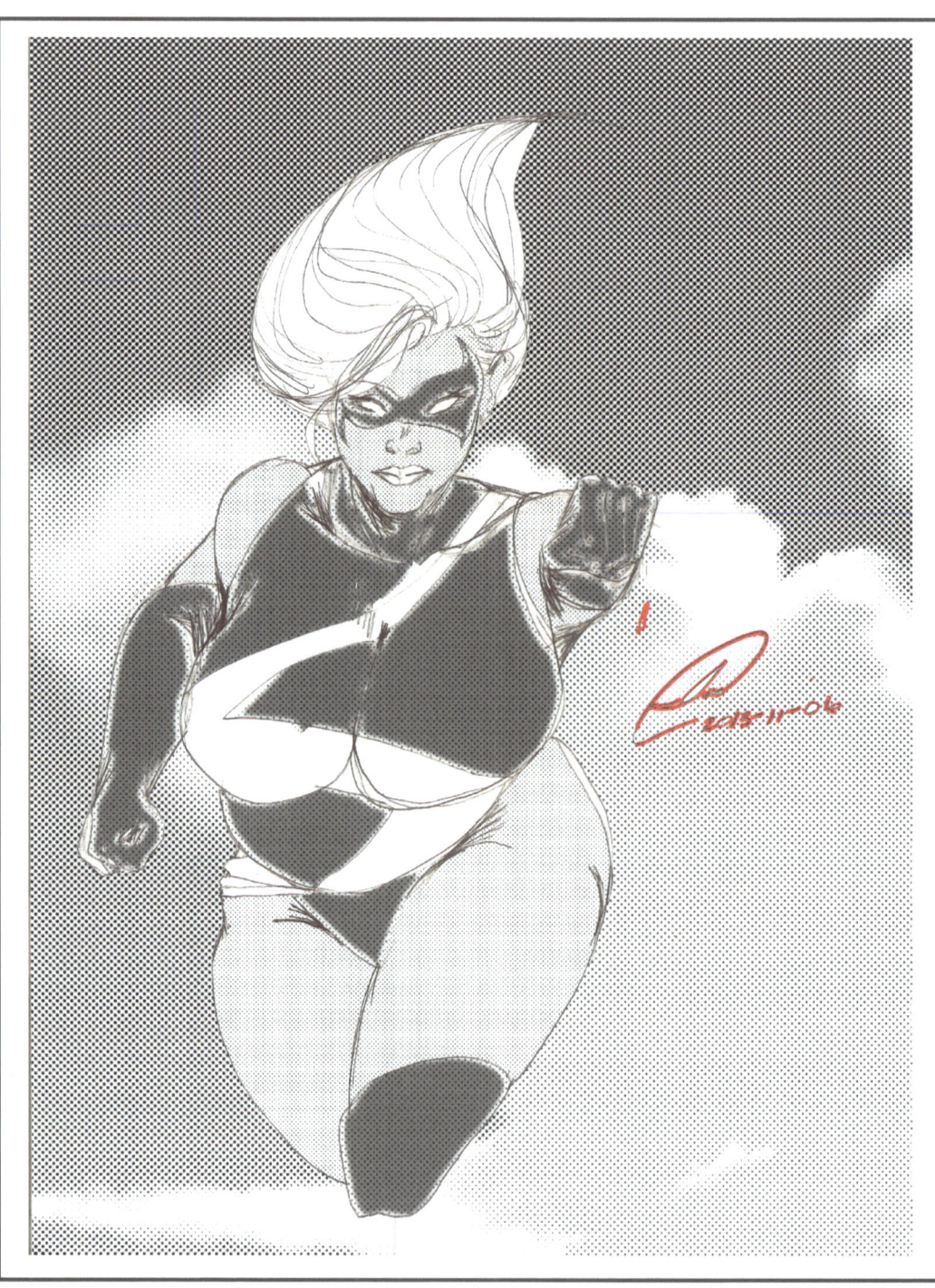

lanny Lee

XL Curves 24

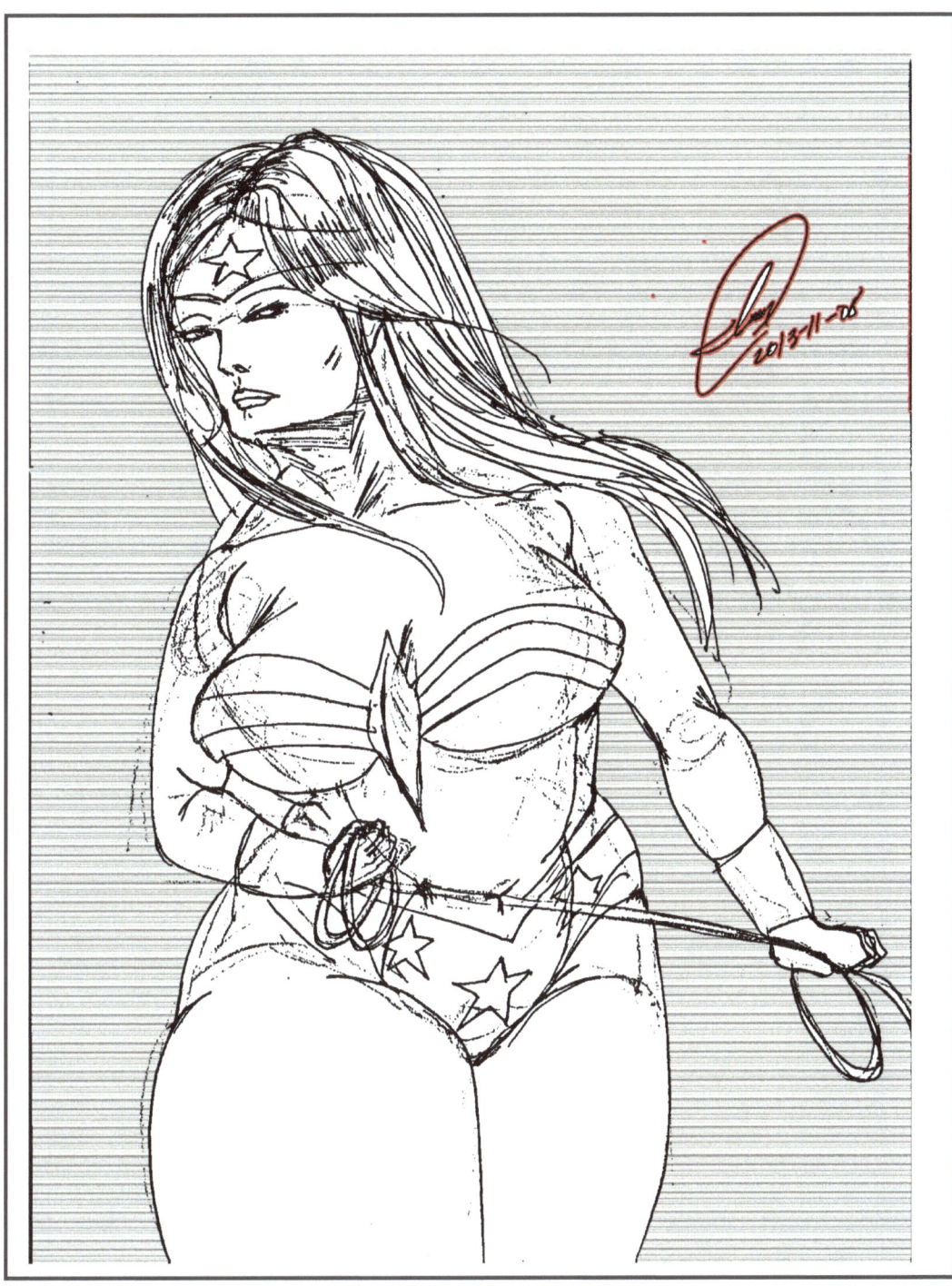

Ianny Lee

XL Curves 25

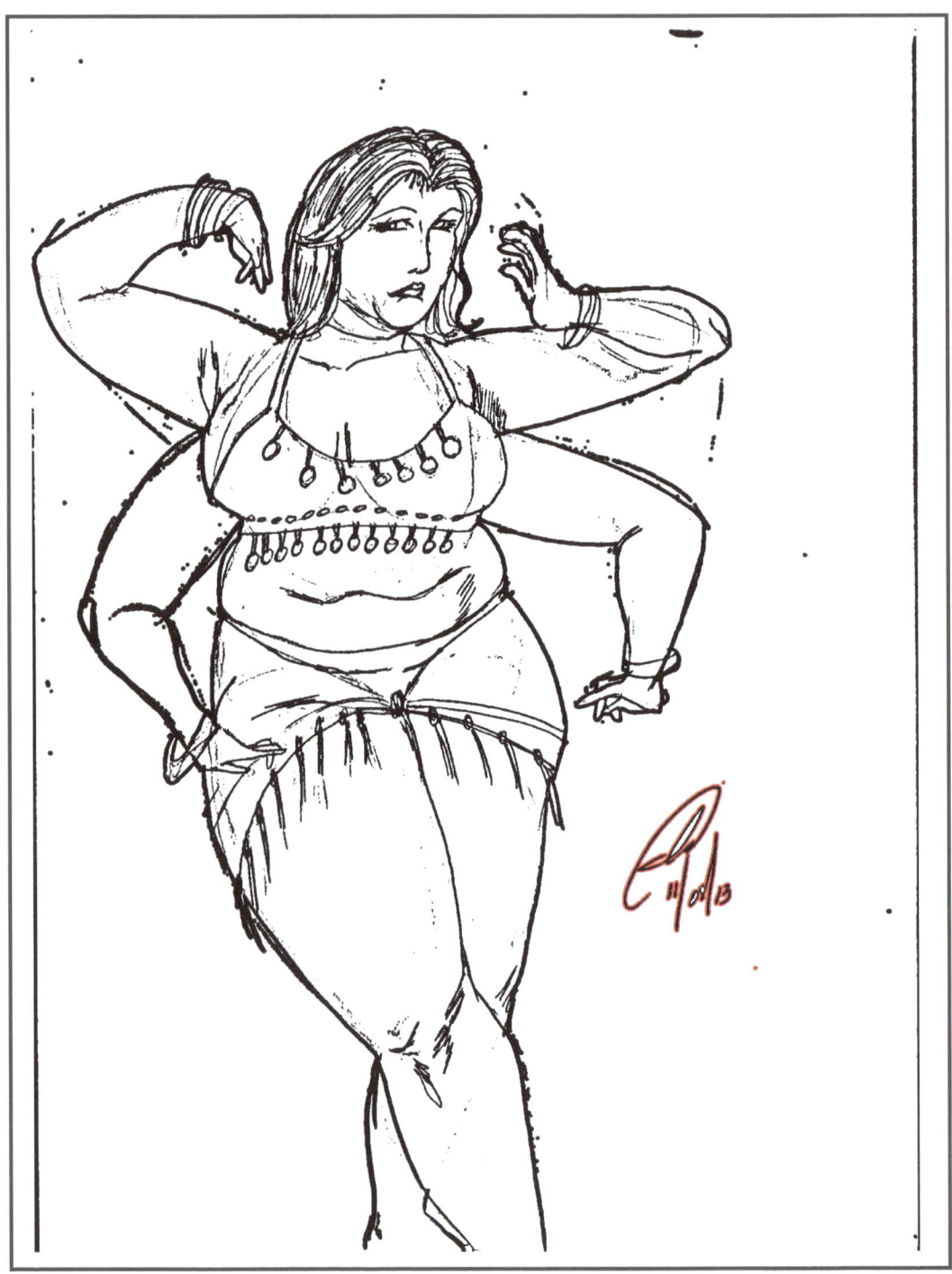

Lanny Lee

XL Curves 26

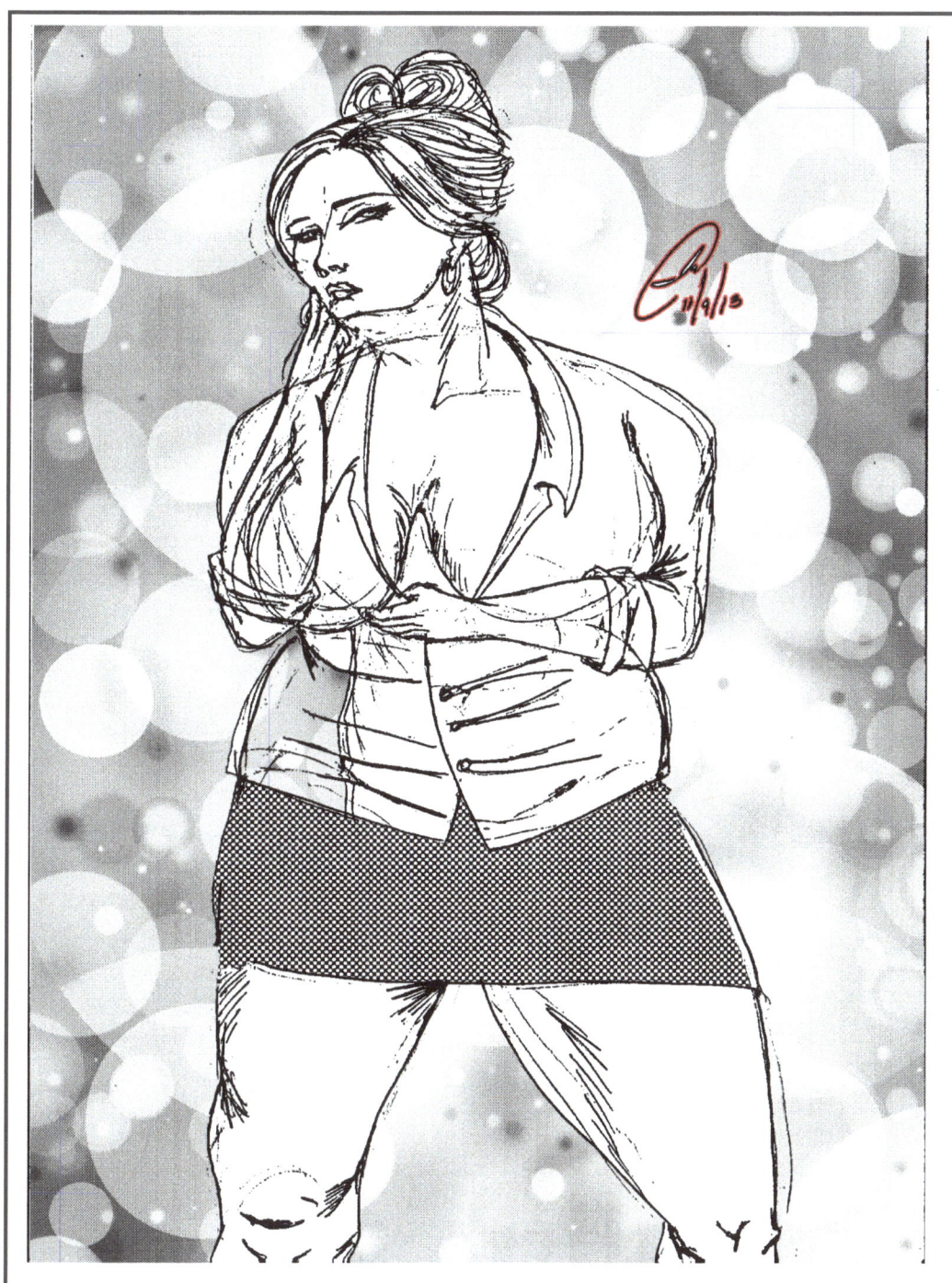

lanny Lee

XL Curves 27

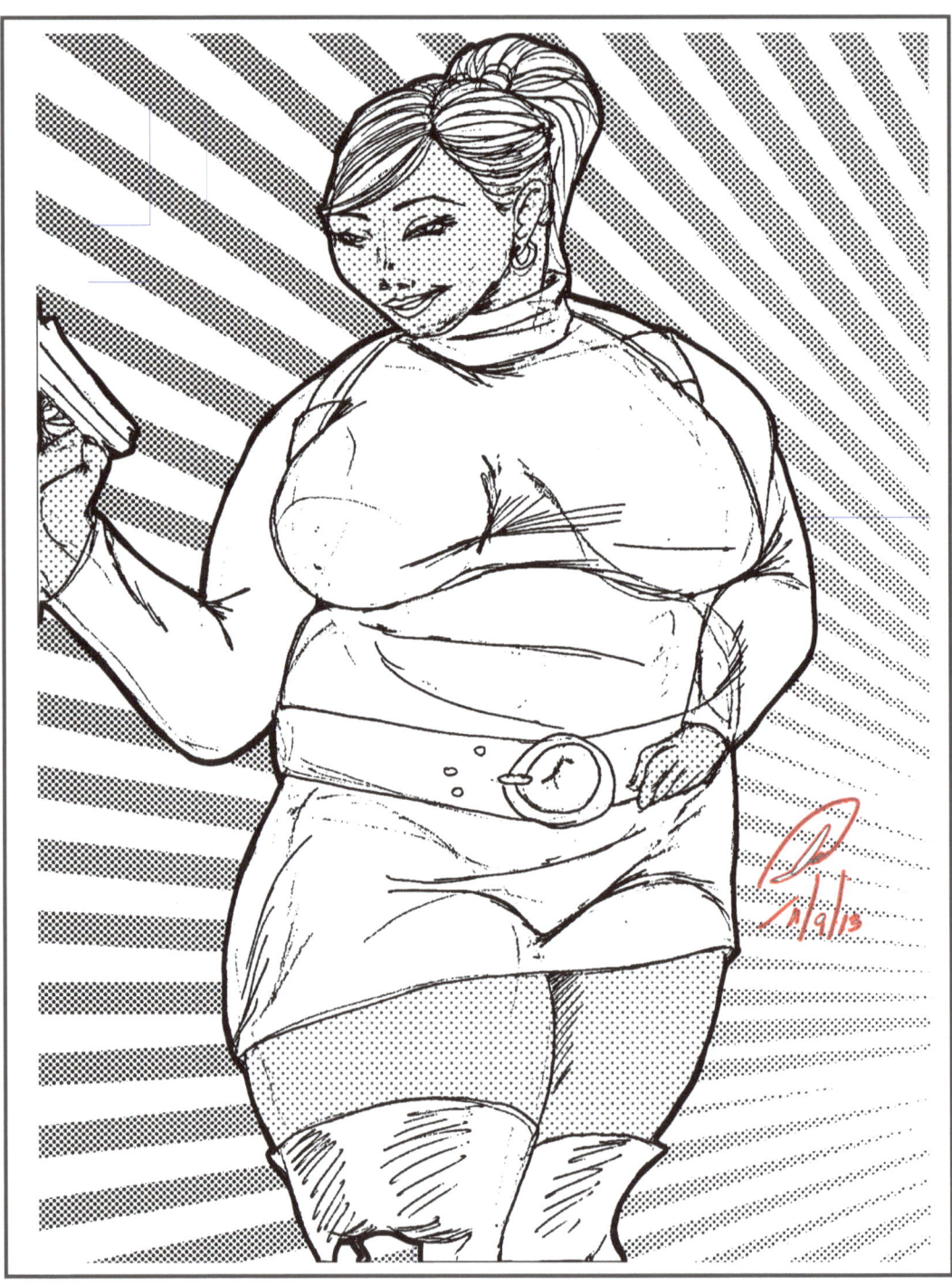

Ianny Lee

XL Curves 28

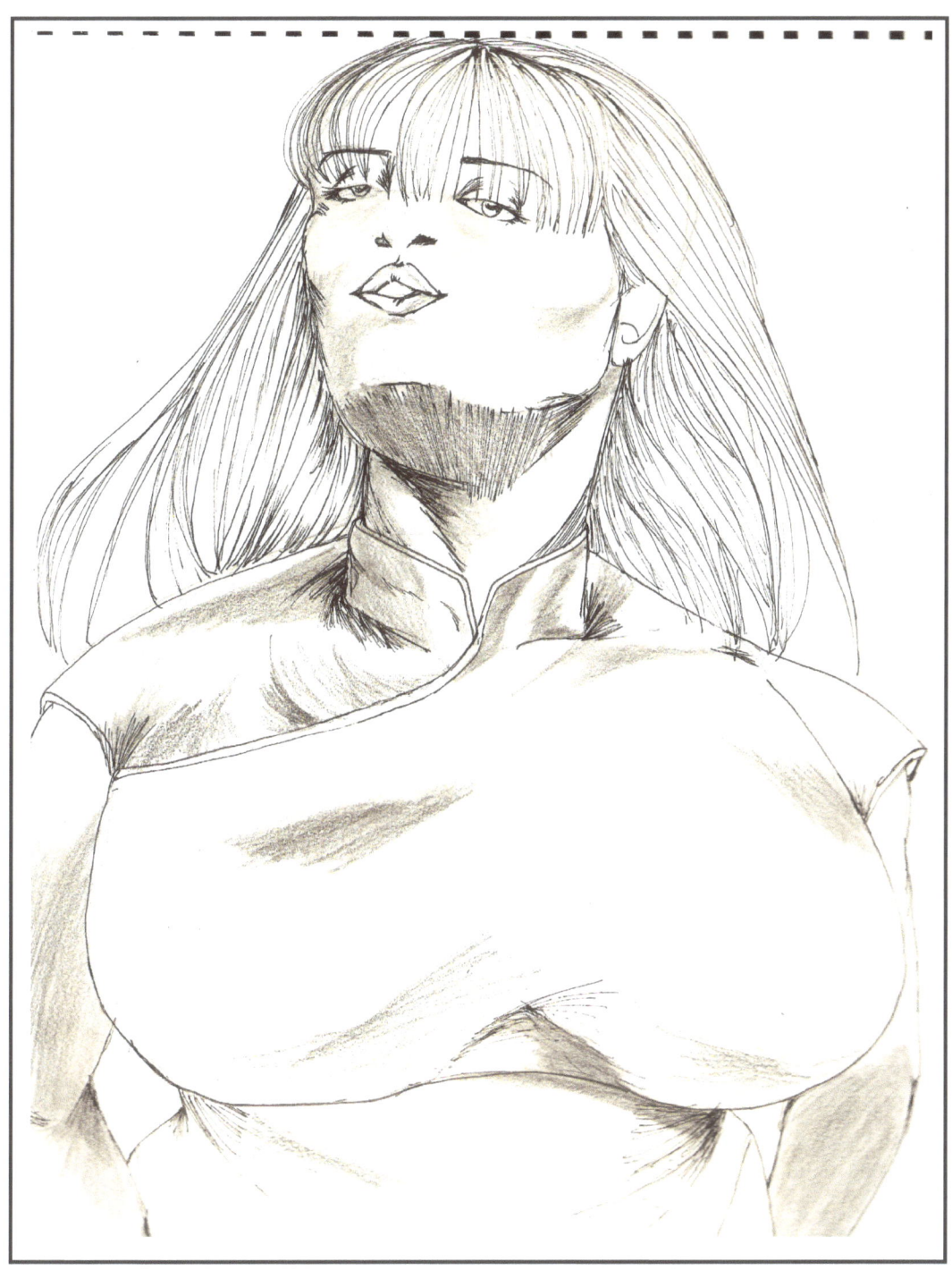

lanny Lee

XL Curves 29

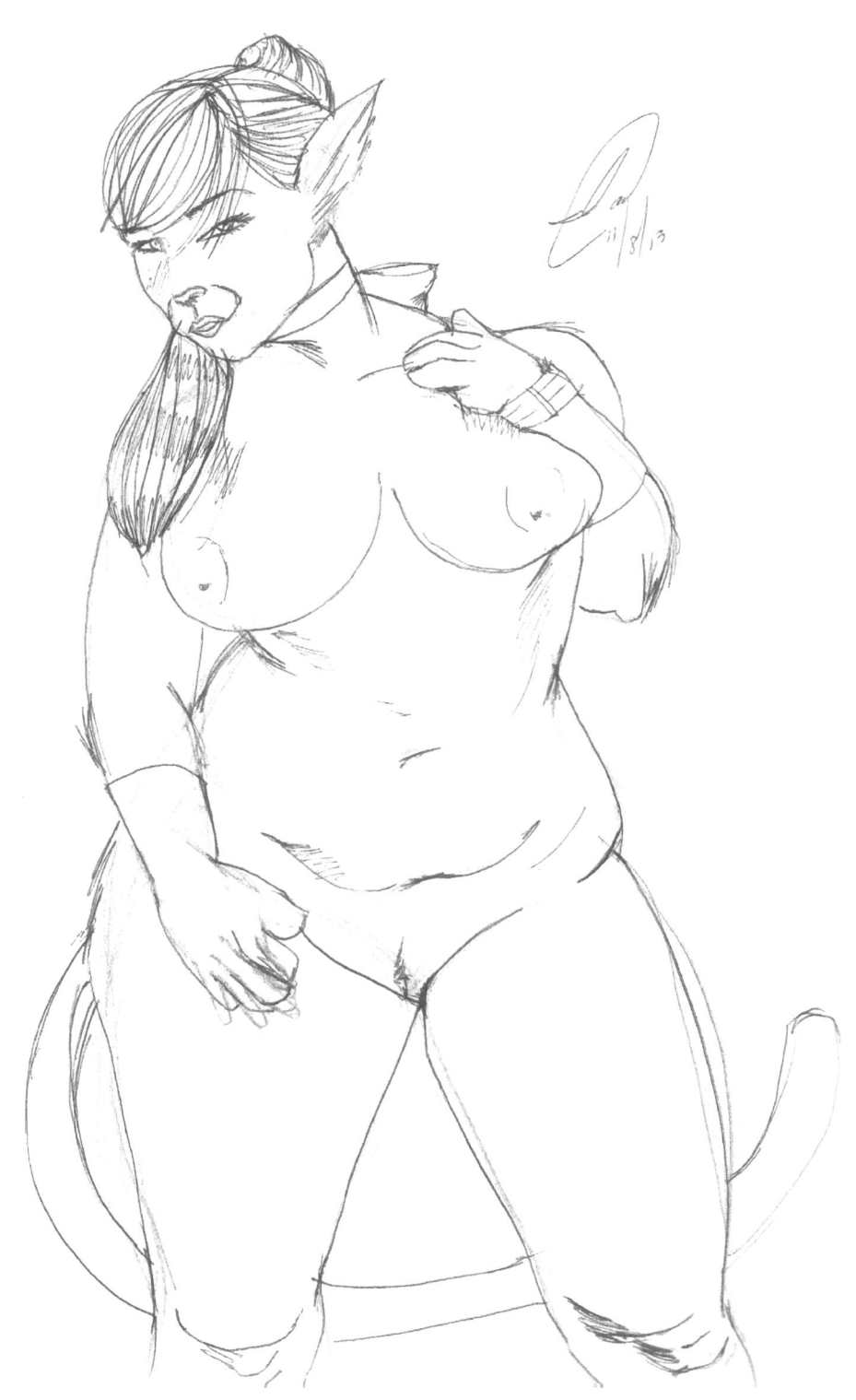

Chapter 2: Furries

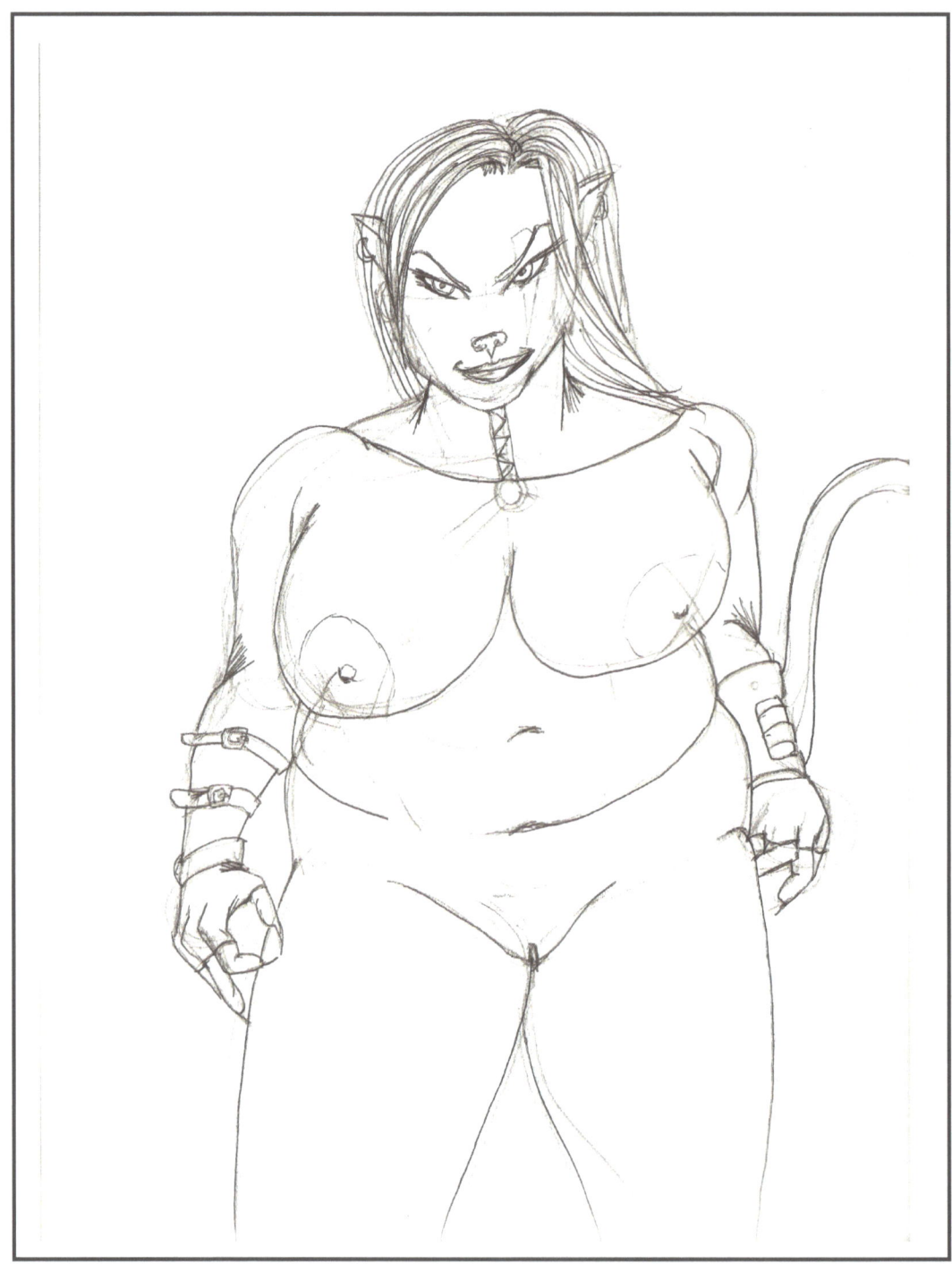

lanny Lee

XL Curves 32

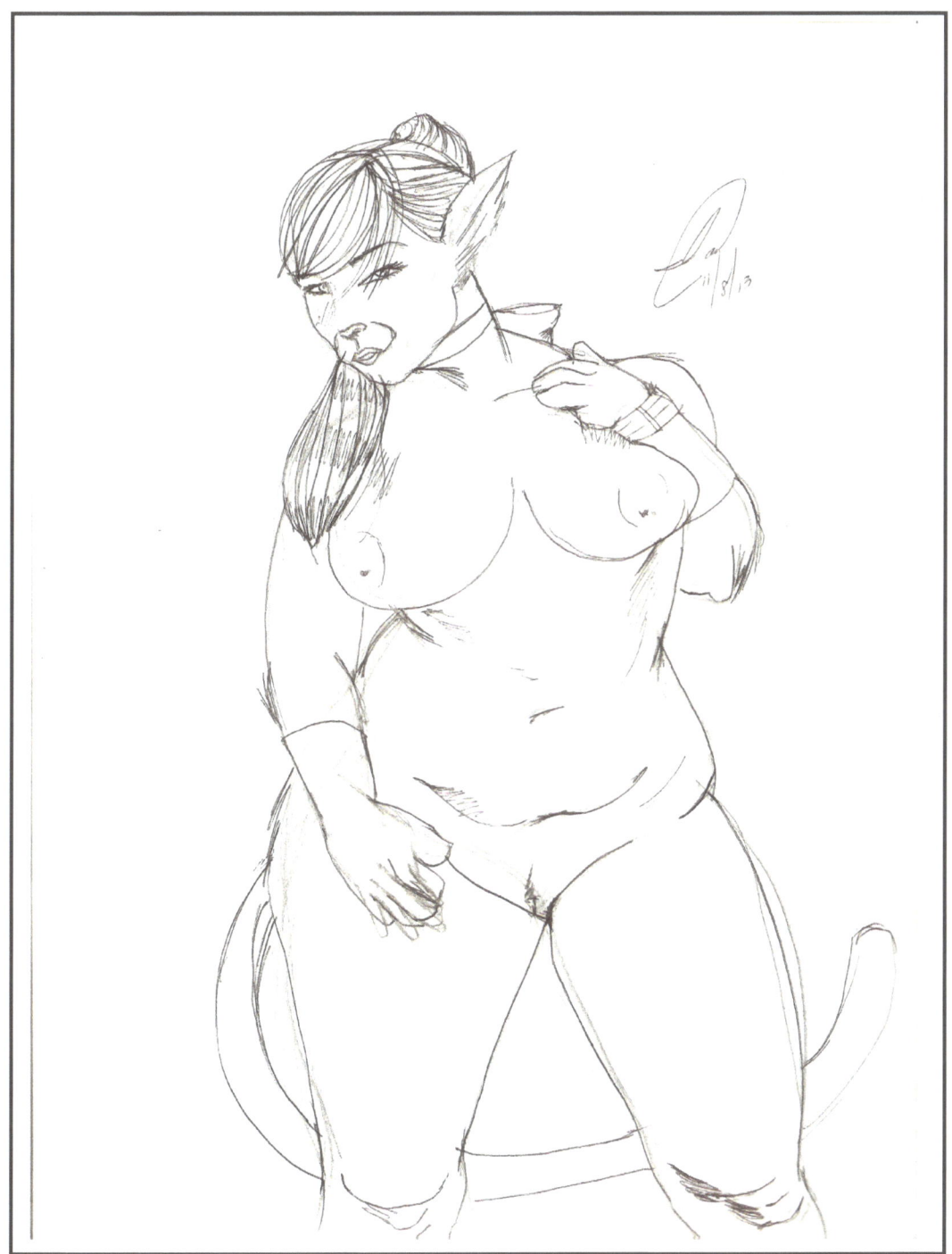

Ianny Lee

XL Curves 33

Chapter 3: Just Posing

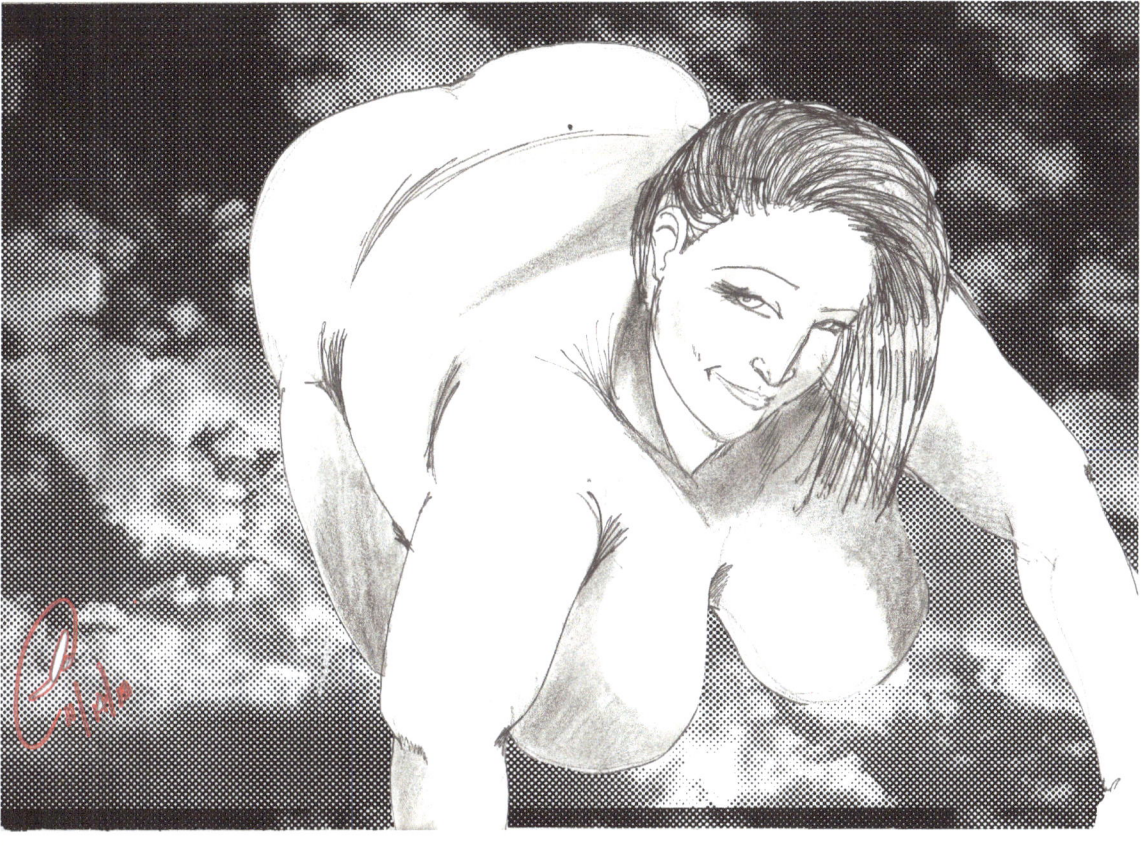

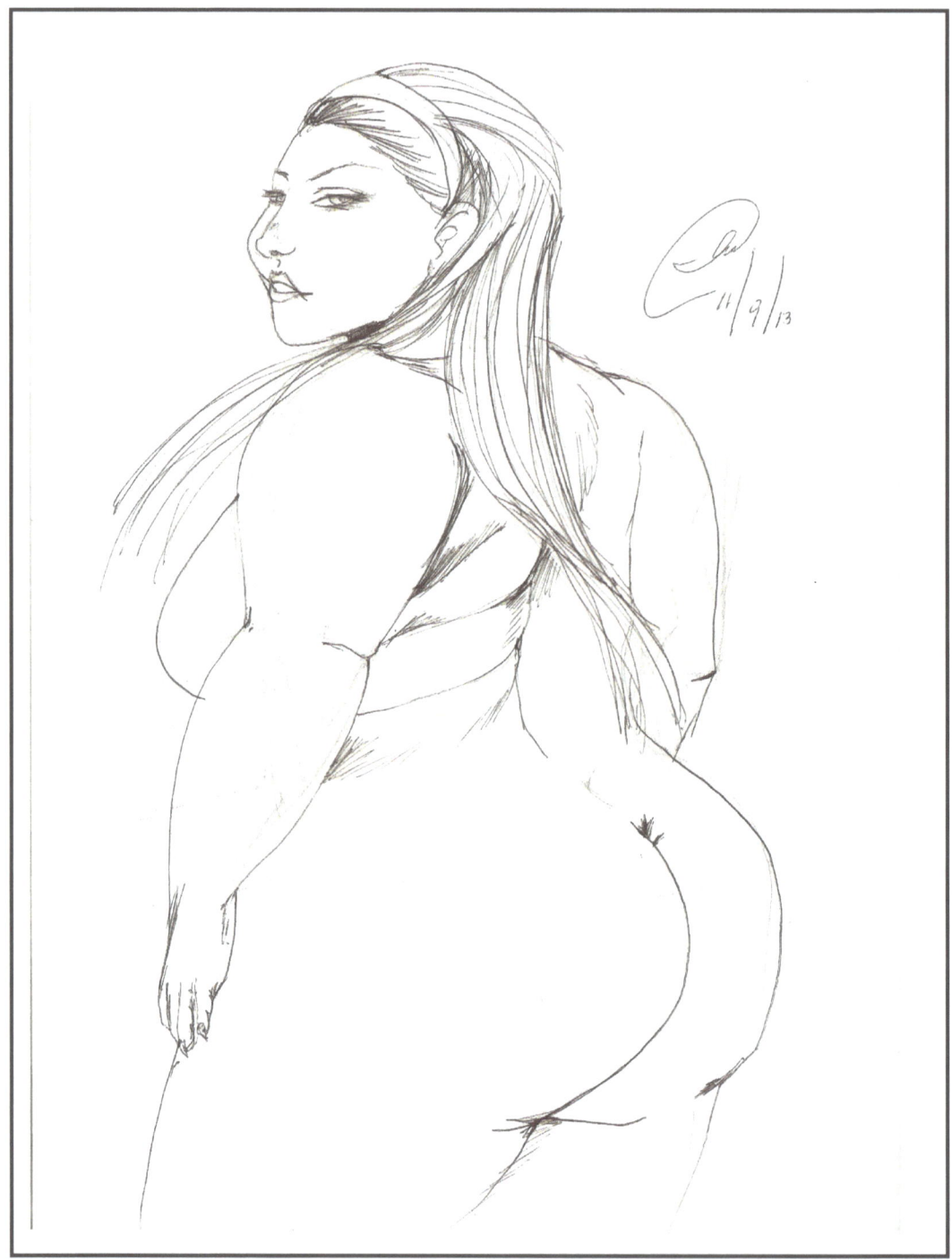

Ianny Lee

XL Curves 36

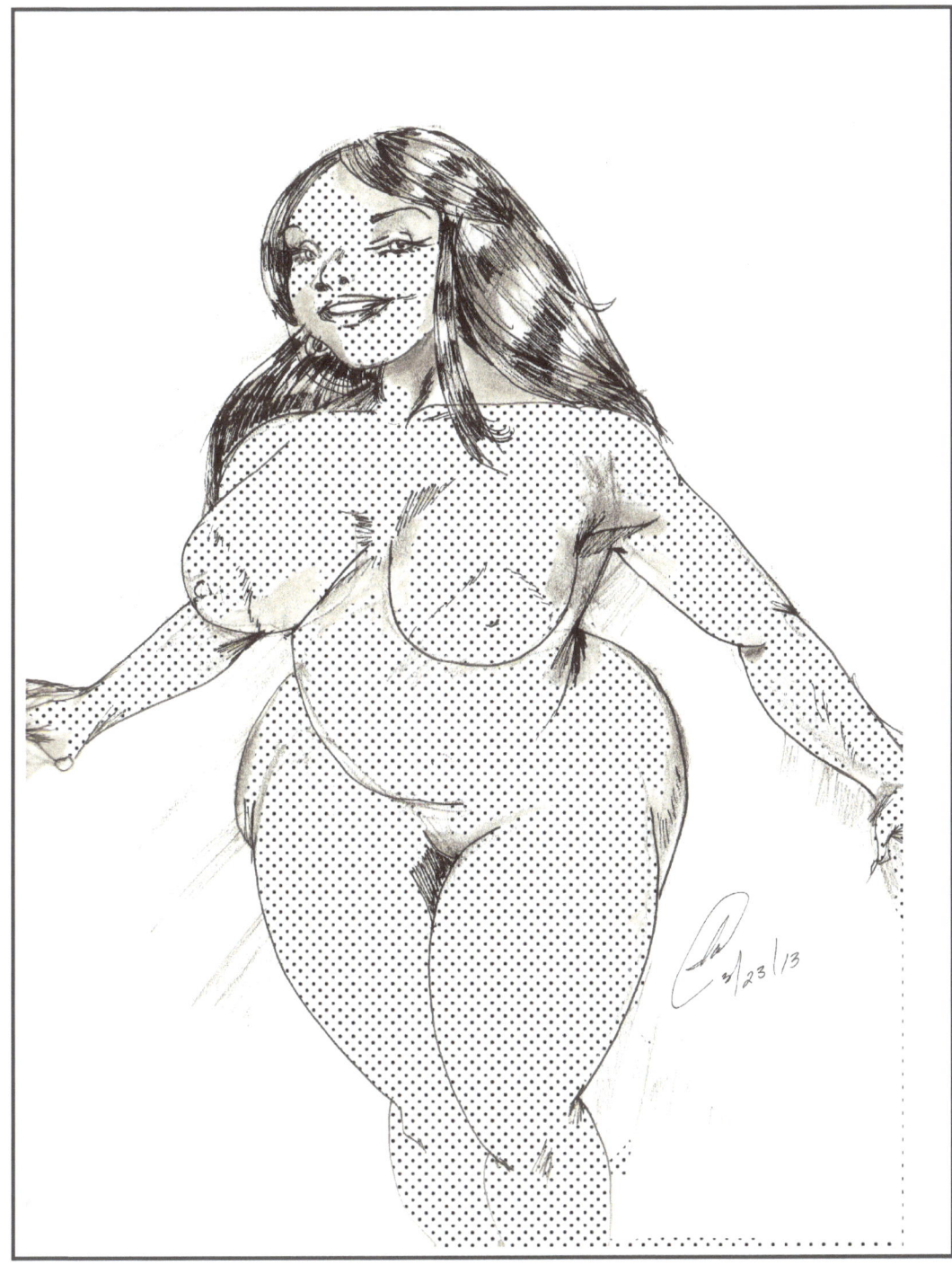

Ianny Lee

XL Curves 37

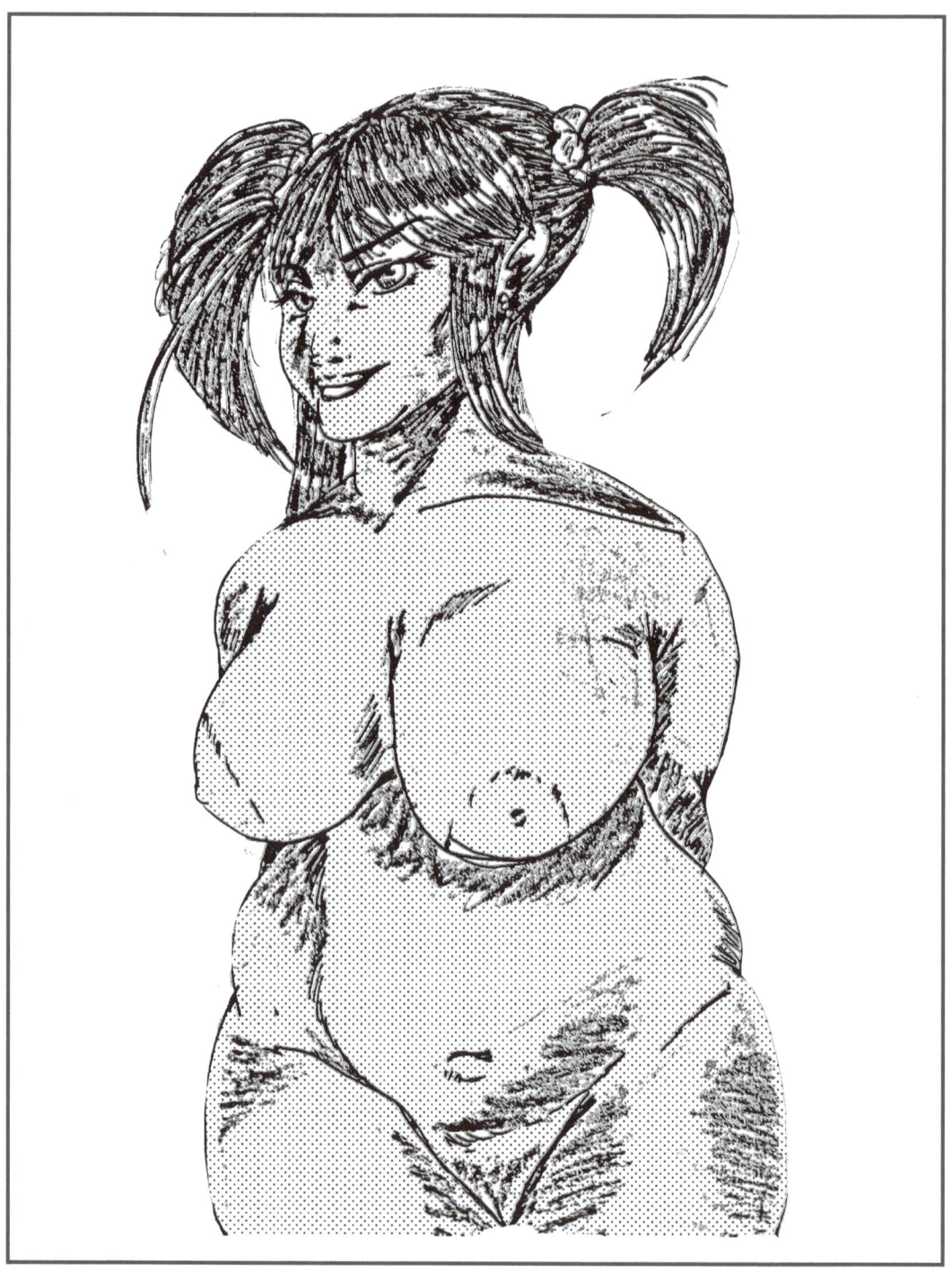

lanny Lee

XL Curves 38

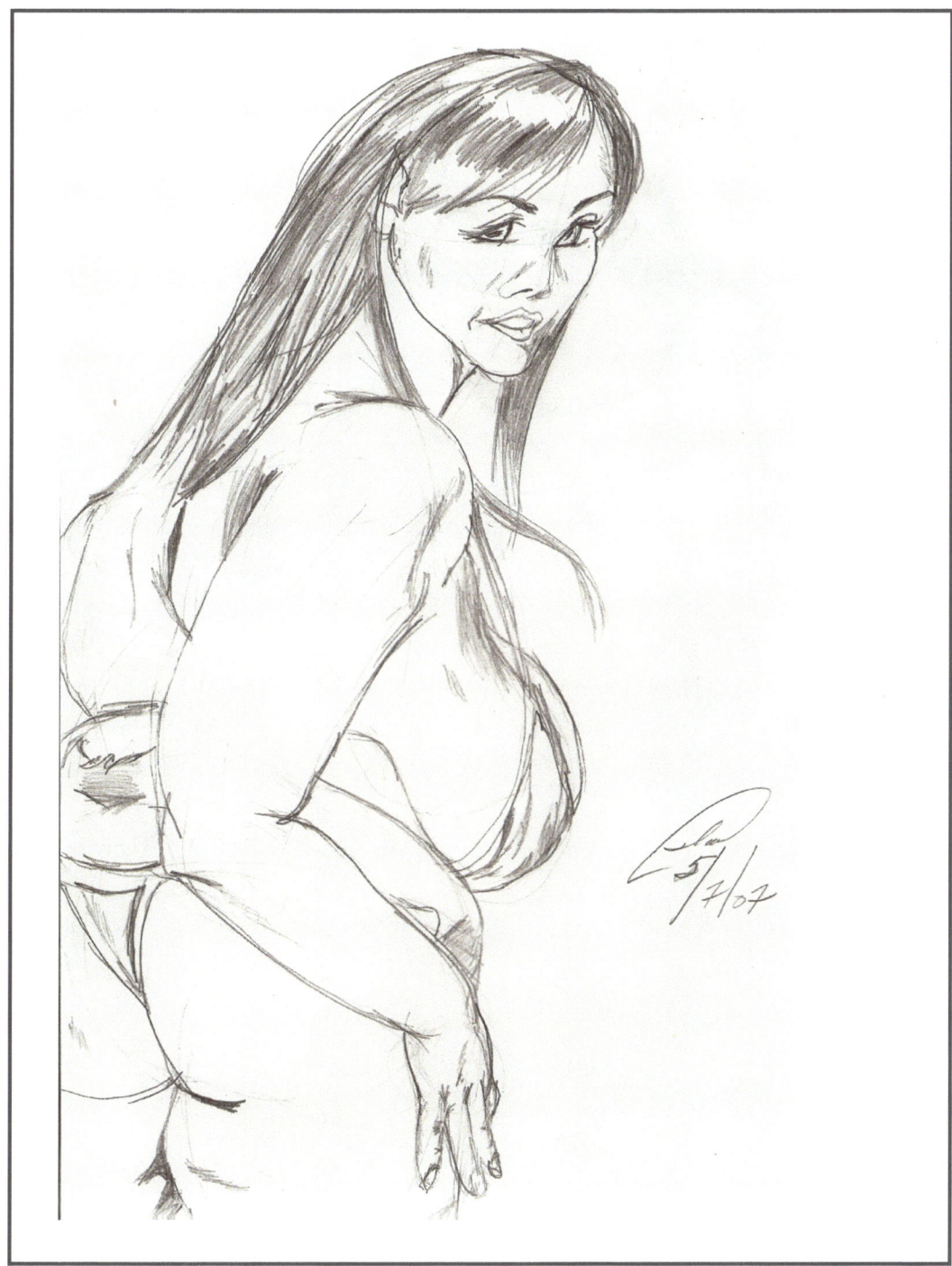

Ianny Lee

XL Curves 39

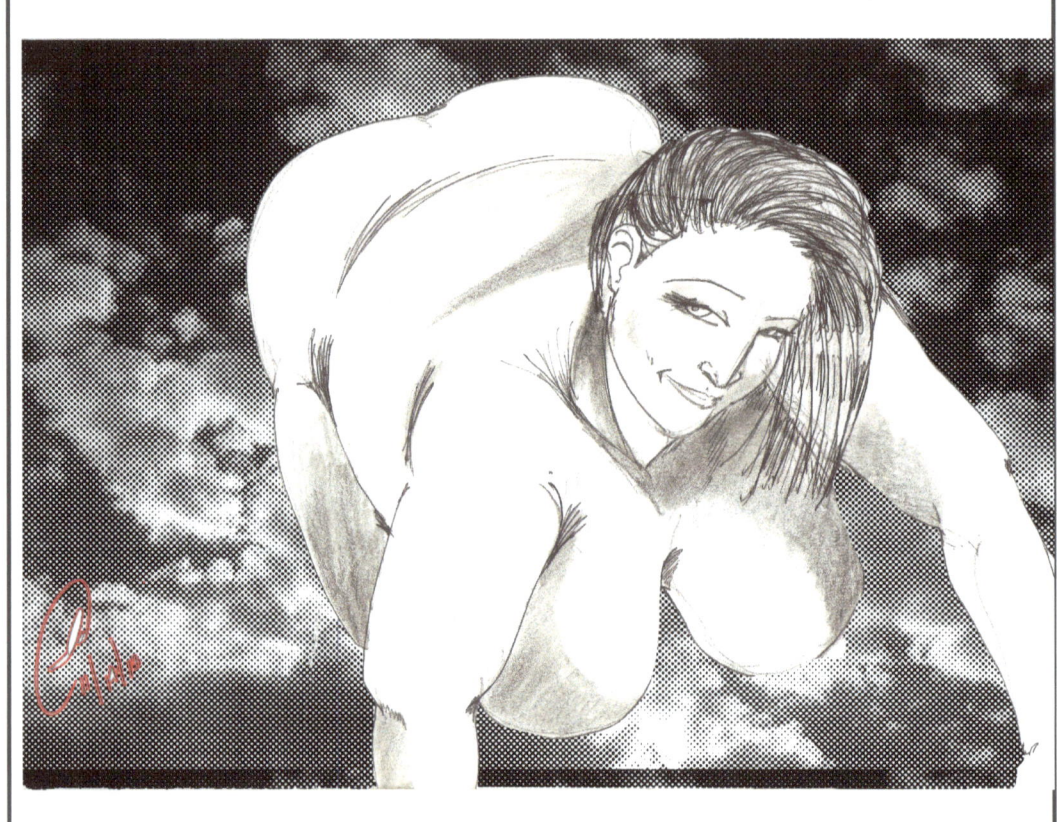

lanny Lee

XL Curves 40

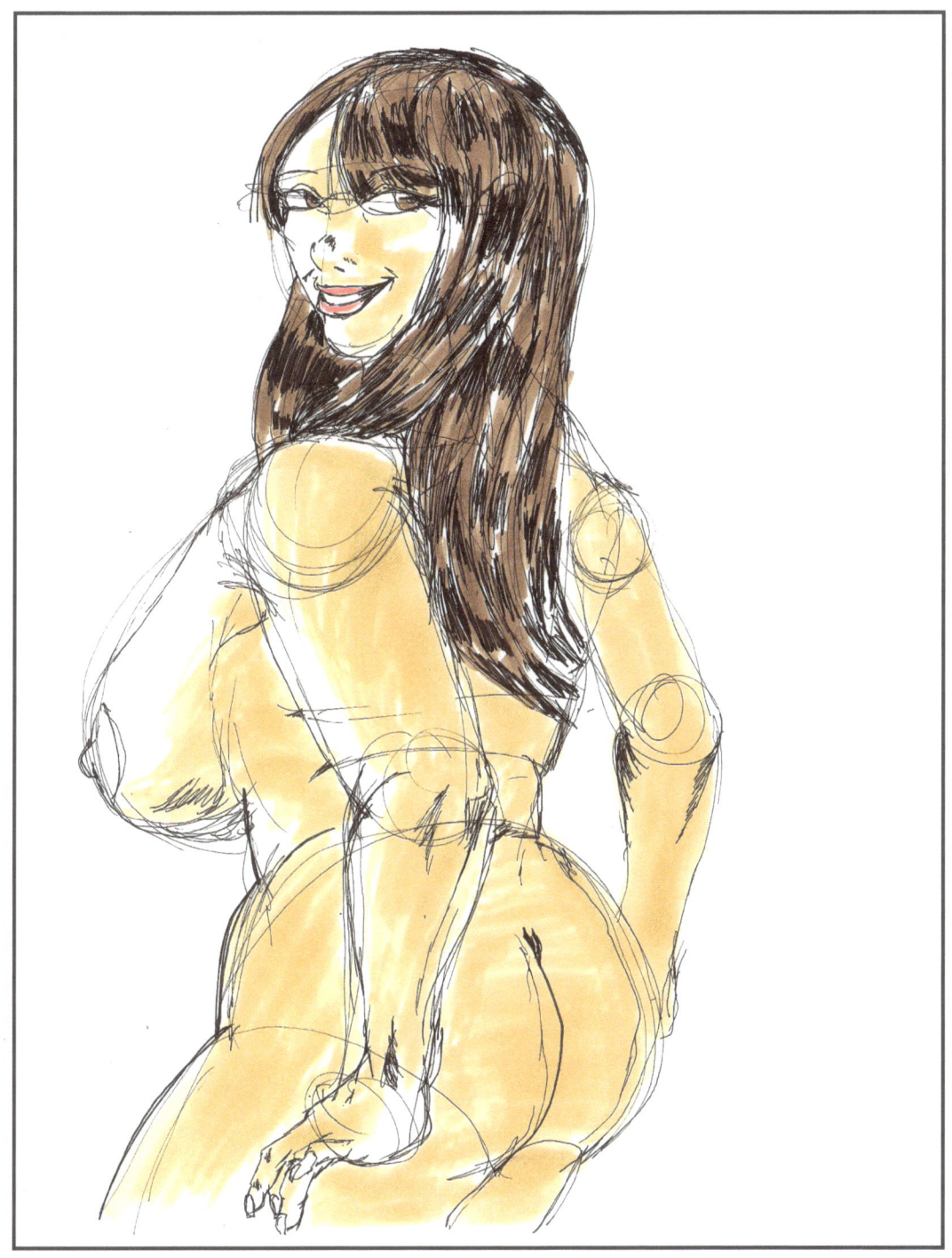

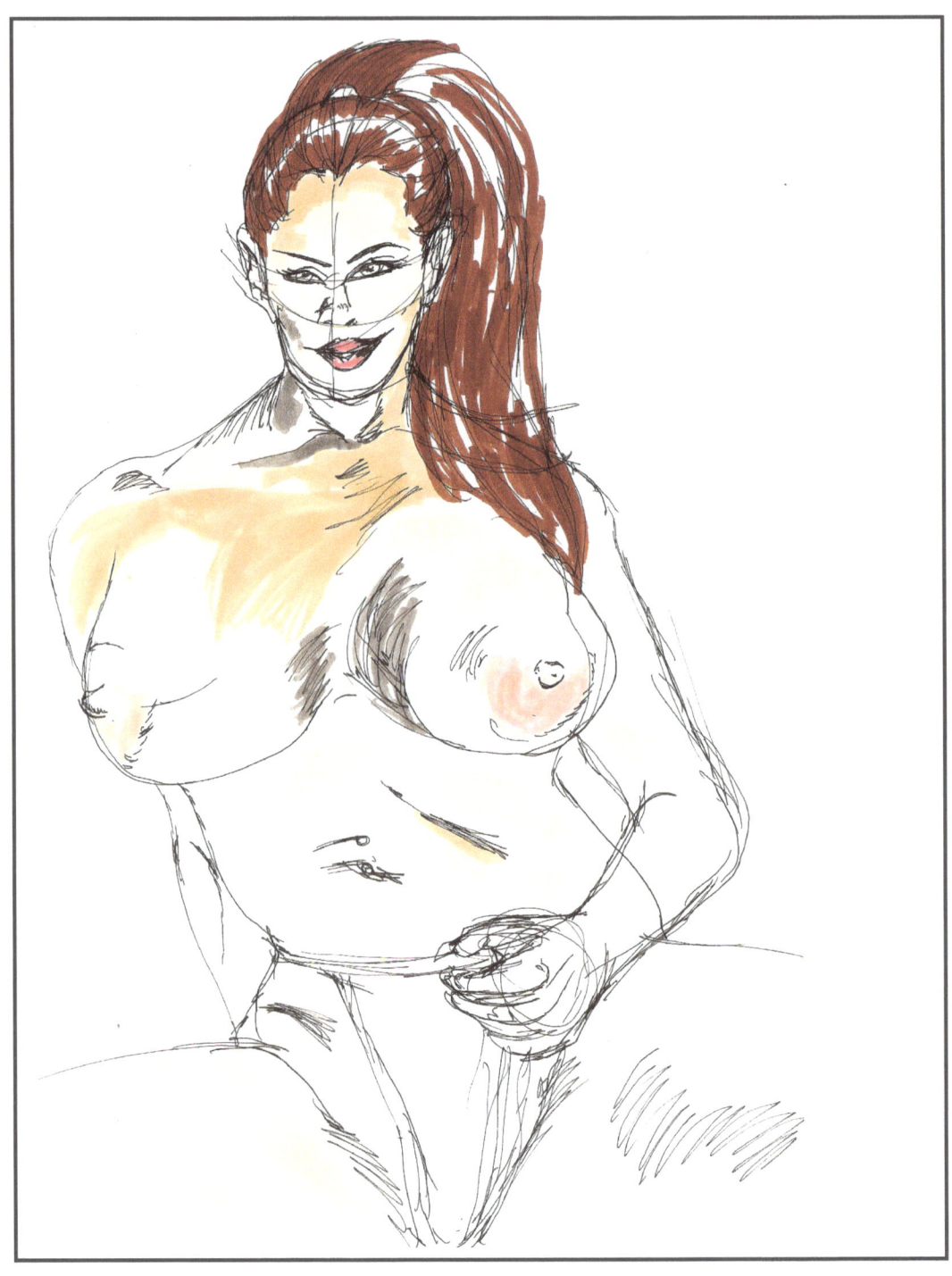

lanny Lee

XL Curves 42

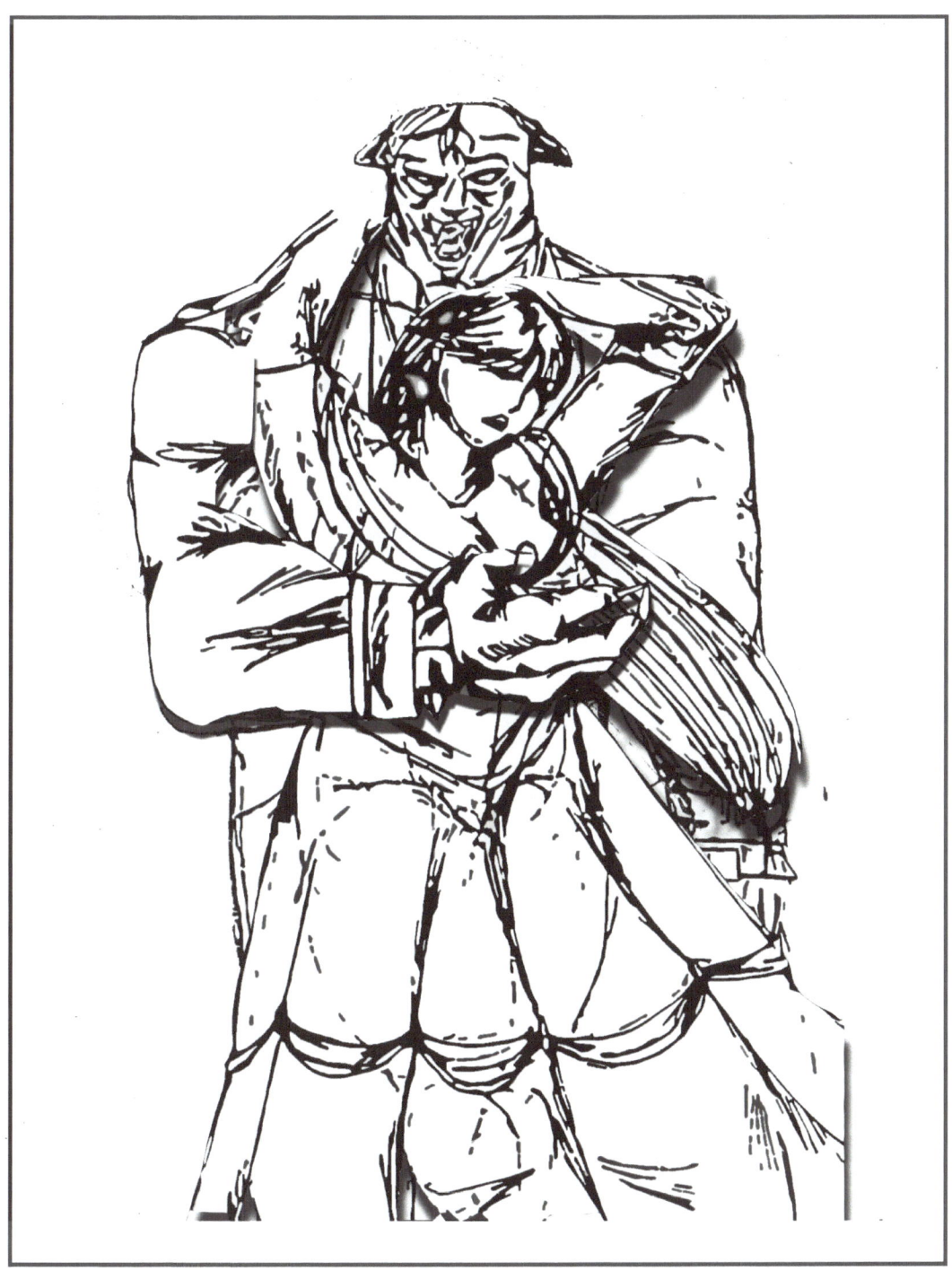

Ianny Lee

XL Curves 43

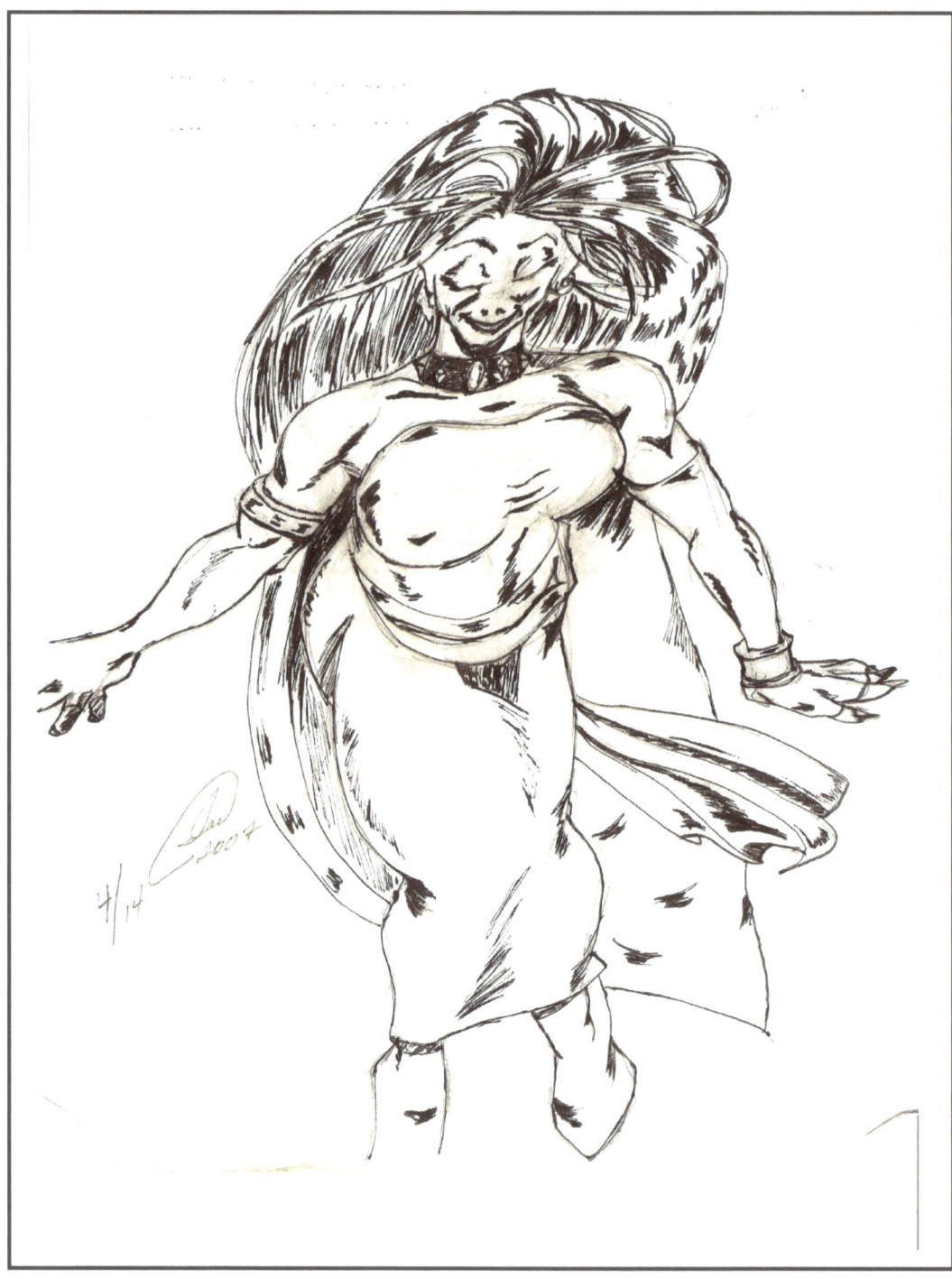

lanny Lee

XL Curves 44